療癒薰香
使用手冊

椎名まさえ・監修

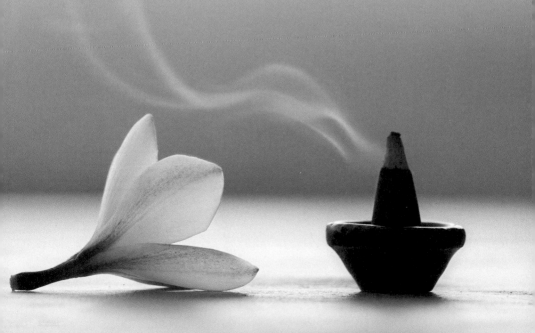

序言

接觸薰香的世界，
幫助放鬆身心及提振精神！

「薰香可以輕鬆入門嗎？」

提到香，很多人應該會直接聯想到佛壇上的供奉物，

或是寺廟、祭拜等與佛教法事有關的印象。

其實香的用途不止如此，還有許多令人意想不到的效果。

當你感到心情低落，或是覺得身體疲憊時，

薰香可以為身心靈帶來力量，

還能幫助增強運勢，讓生活充滿正面能量。

除此之外，薰香也有許多可愛設計的香具用品，

例如：各式各樣的香品或香座造型等。

收集香具可為家中擺設增添氛圍，融入居家裝飾。

我經常思考，該怎麼做才能向大家推廣，我如此熱愛的薰香，

因此這本書濃縮「如何享受薰香樂趣」的所有精華內容。

即使是新手也能輕鬆入門！

書中介紹許多方法，學習接觸薰香療癒的生活，

希望大家能透過這本書踏入薰香的世界，

幫助放鬆身心及提振精神，

讓薰香為大家帶來幸運。

椎名 まさえ

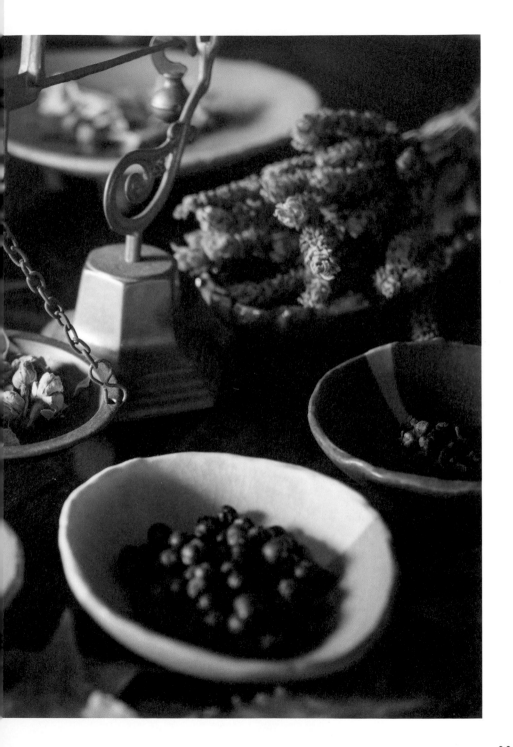

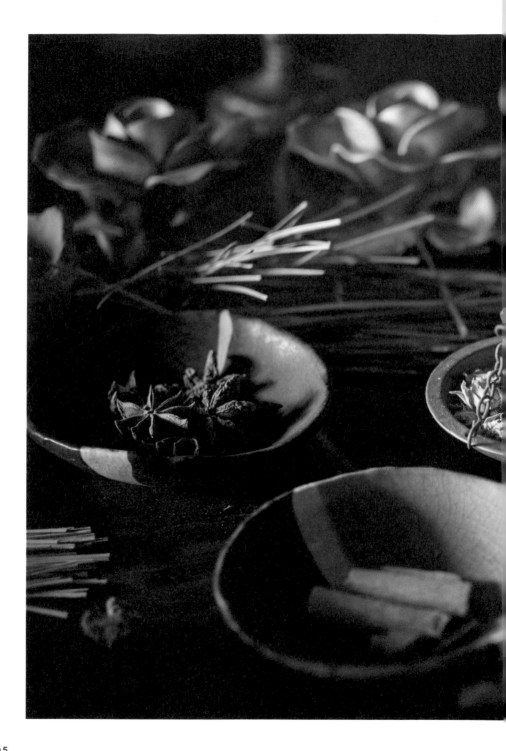

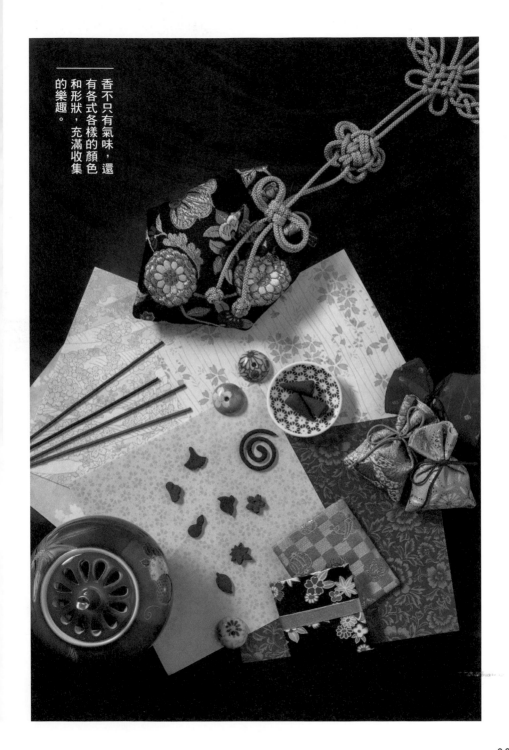

香不只有氣味，還有各式各樣的顏色和形狀，充滿收集的樂趣。

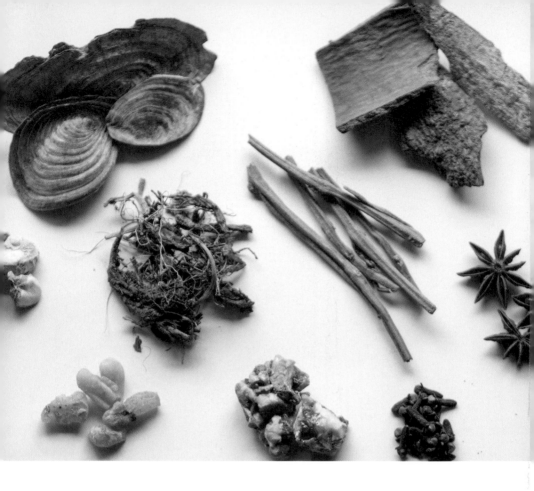

在身邊薰香，感
受到沉靜放鬆的
氛圍。

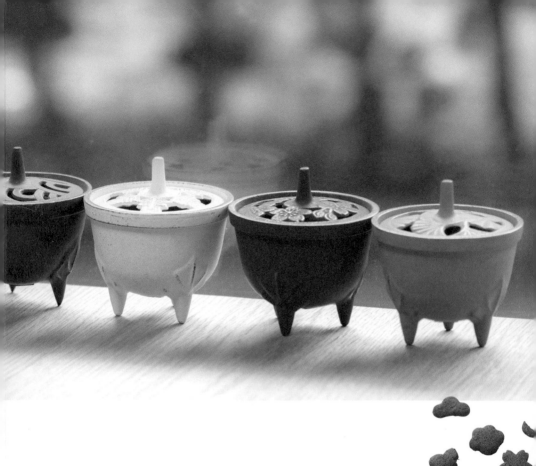

配合各式薰香的使用方式、目的及心情氛圍，來選擇香爐或香座。

依據不同香座造型，有些煙霧會如圖中一樣往下流動，或是形成漩渦狀非常特別。

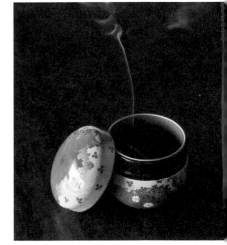

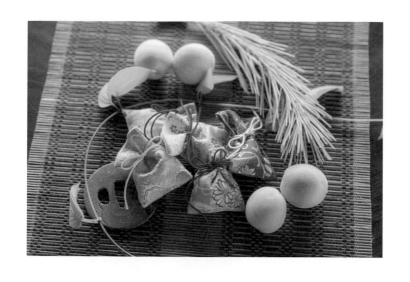

——香不只用焚燒的，還
能隨身攜帶，時刻享
受療癒的薰香生活。

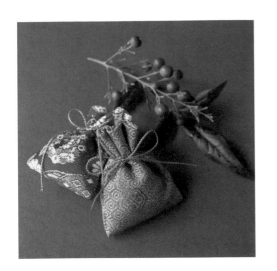

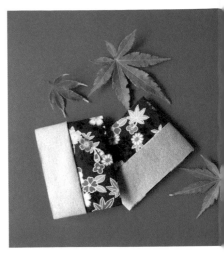

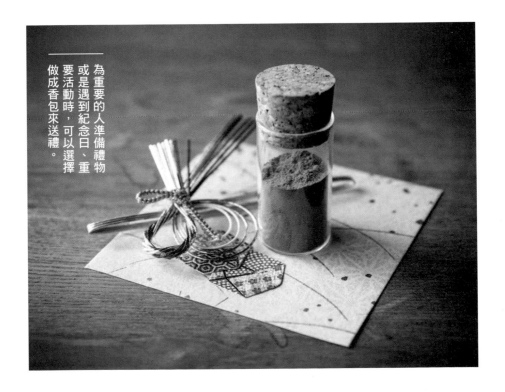

為重要的人準備禮物
或是遇到紀念日、重
要活動時，可以選擇
做成香包來送禮。

Contents

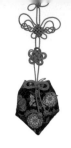

Part
1

感受薰香的寧靜力量

香除了可以釋放香氣外，
接下來還會介紹香帶來的功效！

1

透過淨化作用增強運勢！

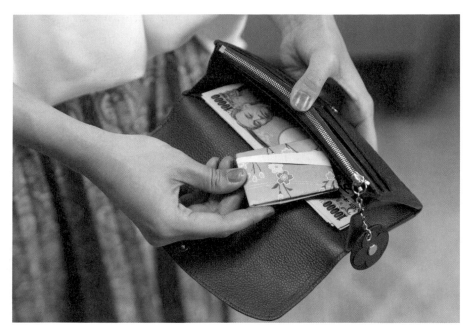

文香放在錢包裡，可以強化財運！

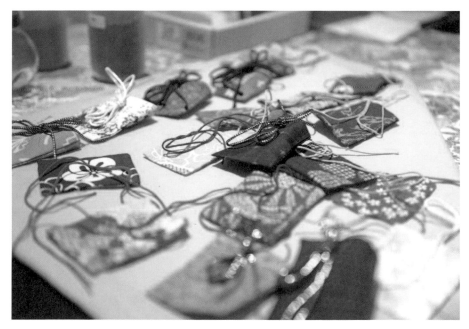

香包薰染香氣後，可以淨化所處地點或身旁的事物！

\ 香還有這樣的效果！ /

2

療癒身心及
冥想時光！

在冥想時，焚燒線香可以提升專注力！

用線香取代芳香劑，增強撫慰身心的效果！

3

幫助室內除濕、除臭、防蟲！

燃燒錐香放置玄關，有助於除臭，亦能防止浴室發霉！

把香包放到衣櫃裡，有除臭、防蟲的效果！

\ 香還有這樣的效果！/

4

用各式各樣的香具
點綴室內氣氛！

尋找自己喜歡的香座或香爐！

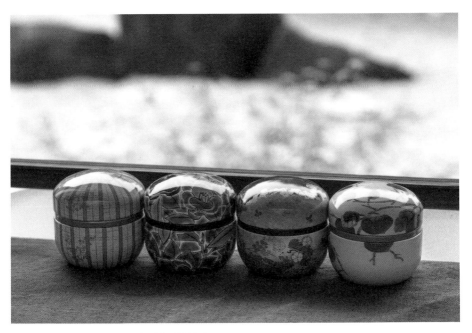

從傳統風到現代風的造型包羅萬象！

香可以豐富你我的生活

　　自古用於祈福的香，能夠帶給靈魂力量。同樣都是香，東方香和西方香卻大不相同。長久以來，人們用香的大多目的是為了淨化、避邪、除魔，香氣長存正是使用線香的特徵。

　　「正受到負面能量衝擊」、「身體容易感到疲憊、心情沉悶」、「情緒過於敏感、神經質」、「感覺周圍空氣很沉重」……有上述相關困擾的人，可以依據焚燒的原料不同，達到靜心療癒、放鬆心情的功效。

　　此外，若想嘗試自己製香的人，也不必擔心很麻煩，因為製香本來就是一門居家的技術。假如你想學習製香，由我擔任講師的「Hifumi Incense Academy」，將會教授使用天然材料製香的方法，歡迎大家來體驗。

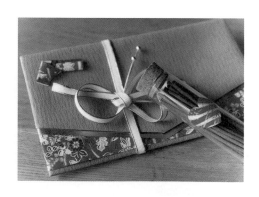

Part

2

靜心療癒的「香事典」

本單元將介紹香事典故、香品類型、香料圖鑑、
和香具挑選，可依據心情、場所使用等，
帶領大家一起來玩香。

也有不需點火的香喔！

香的主要分類

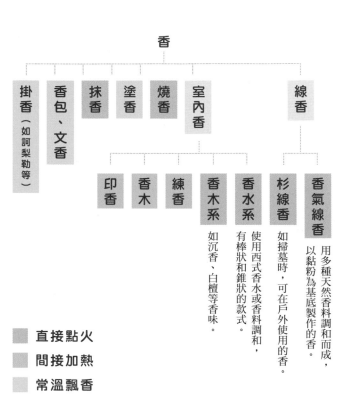

香氣線香
用多種天然香料調和而成，以黏粉為基底製作的香。

杉線香
如掃墓時，可在戶外使用的香。

香水系
使用西式香水或香料調和，有棒狀和錐狀的款式。

香木系
如沉香、白檀等香味。

■ 直接點火
■ 間接加熱
■ 常溫飄香

飄香形式分為三大類

香可以分為三大類，分別是「直接點火型」、「間接加熱型」、「常溫飄香型」。

點火型的代表香為線香，外型分別有棒狀、錐狀、類似蚊香形狀的漩渦狀等三種。另外，抹香及燒香也是透過點火來焚燒的香品。

此外，使用沉香、白檀等香木或粉末揉製而成的「練香」，以及用模型壓製成形的「印香」，這兩者皆屬於間接加熱型的香。常溫飄香型則有「香包」、「塗香」、「文香」等不同形式。

直接點火型

有棒狀、錐狀、漩渦狀。
點火會釋放香氣，
是大家最常見的「香」印象。

間接加熱型

練香、印香等香品，
是透過間接加熱後，
在沒有煙的狀態下，
釋放香氣。

常溫飄香型

把高揮發性香料搗碎後，
粉末會散發香氣，
因此放置於常溫即有味道，
可以藉此將香氣薰染到衣服或
髮絲上。

一休和尚與「香十德」的關係

從千年前的詩了解香的功效！

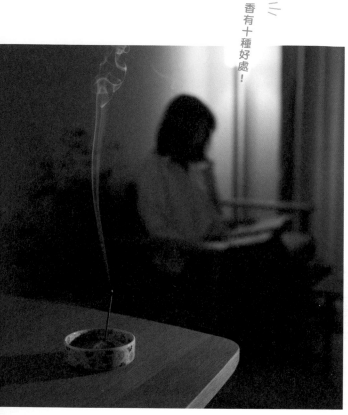

香有十種好處！

傳承千年的植物香氣，不同於西方香氛，據說有許多不同的功效。

源自北宋詩人黃庭堅所作的詩

曾有人問我：「香就只是有芬芳氣味的東西而已嗎？」其實這個問題早就有人給出回答。

中國北宋時期（西元960至1127年）的詩人黃庭堅，所作的詩《香十德》即是講述香的效果和功用，所以香其實有很多優點喔！

順帶一提，據說一休宗純和尚就是將《香十德》傳入日本的人。

香十德
闡述薰香好處的詩文

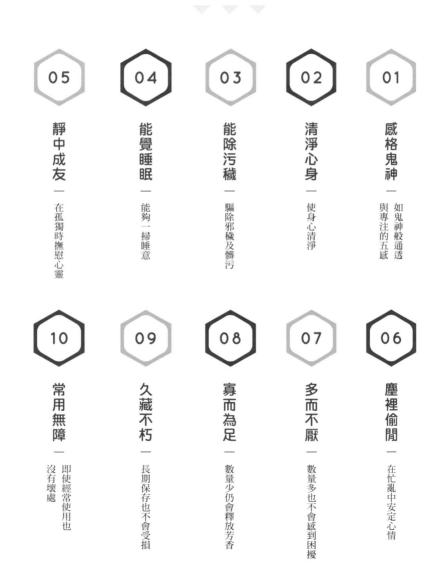

05

靜中成友
—
在孤獨時撫慰心靈

04

能覺睡眠
—
能夠一掃睡意

03

能除污穢
—
驅除邪穢及髒污

02

清淨心身
—
使身心清淨

01

感格鬼神
—
如鬼神般通透與專注的五感

10

常用無障
—
即使經常使用也沒有壞處

09

久藏不朽
—
長期保存也不會受損

08

寡而為足
—
數量少仍會釋放芳香

07

多而不厭
—
數量多也不會感到困擾

06

塵裡偷閒
—
在忙亂中安定心情

天然製香原料與香氣分類

製香使用的是樹木、樹脂、果實等天然原料。

組合各種香料，
玩出多變的香氣！

作為香的原料有數十種天然植物，主要產地是中國、印度、東南亞。由於是天然原料，一部分現已難以取得。

香木有「六國五味」分類法

香是將自然界中各式各樣具有香氣的香料，切成粉末後混合調製而成，其中最具代表性的是沉香和白檀香木。

香木有所謂「六國五味」分類法。六國指的是將香木依產地取名，並照香氣區分成六個種類，而五味則是以五種味覺來分類香木。

除了上述種類，還有其他數十種可作為香料使用的天然植物，也包括辛香料和中藥。

舉例來說，中國極具代表性的混合辛香料「五香粉」，便是使用大茴香、桂皮、丁香調製而成，自古以來經常用於燉煮料理或增添食物香氣。

香木常見分類法

六國五味

以產地名稱及香氣進行的分類

五味

甘
其形容為「如蜂蜜般的甘甜」。

辛
用以形容丁香的辣味，也被形容是「將辣椒投入火中燃燒時的嗆辣感」。

鹹
又稱為「鹽辛味」。其形容為「昆布、海帶這類海藻經火燒後的味道」。

酸
其形容為「如同梅肉或梅子的酸味」。

苦
其形容為「將黃檗或黃連等藥草，切碎煎煮後的苦香味」。

※《六國列香之辨》是江戶時代白川常白所著之書。需注意書中的五味與現代所說的「甜味、鹹味、酸味、苦味、鮮味」有所不同。

六國

伽羅
最頂級的香木。據說是源自梵文「Kalah」。《六國列香之辨》一書中形容其為「如神官之風」。

羅國
據傳源自泰國的古名暹羅。《六國列香之辨》一書中形容其為「如武士之風」。

真南蠻
據傳源自南印度的馬拉巴爾。《六國列香之辨》一書中形容其為「如百姓之風」。

真那伽
據傳源自馬來西亞的麻六甲。《六國列香之辨》一書中形容其為「氣味輕柔優雅，容易消散，具有雅風」。

寸門多羅
據傳源自印尼的蘇門答臘。《六國列香之辨》一書中形容其為「有如穿著地下官人※之衣冠」。
※日本古代官名。

佐曾羅
據傳源自印度薩索爾※，但現今產地已轉至印度的邁索爾。《六國列香之辨》一書中形容其為「如僧侶之風」。
※位於印度德干高原地區。

常見香料圖鑑

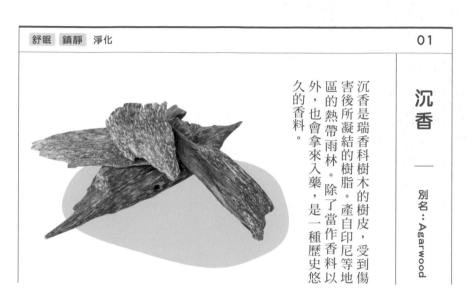

沉香

別名：Agarwood

沉香是瑞香科樹木的樹皮，受到傷害後所凝結的樹脂。產自印尼等地區的熱帶雨林。除了當作香料以外，也會拿來入藥，是一種歷史悠久的香料。

白檀

別名：Sandalwood

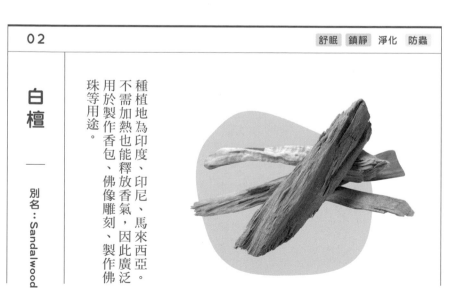

種植地為印度、印尼、馬來西亞。不需加熱也能釋放香氣，因此廣泛用於製作香包、佛像雕刻、製作佛珠等用途。

防蟲　活力　防霉　　　　　　　　　　　　　　　　　　03

桂皮

別名：Cinnamon

由肉桂樹的樹皮乾燥而成。具有獨特甜味及輕微辛辣感，自古便作為香料使用，也是中藥和防蟲劑中的重要成分。

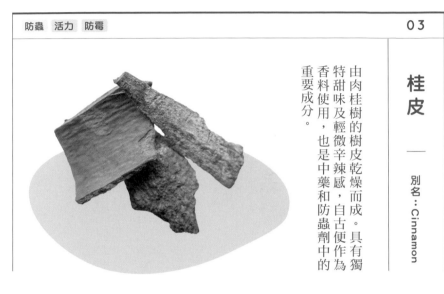

04　　　　　　　　　　　　　　　　　　　　　　淨化　活力

大茴香

別名：Star Anise

大茴香是由木蘭科植物的果實經乾燥後製成。因其外型有八個角，於是又稱「八角」。香氣帶有清涼舒暢感，也會當作辛香料使用。

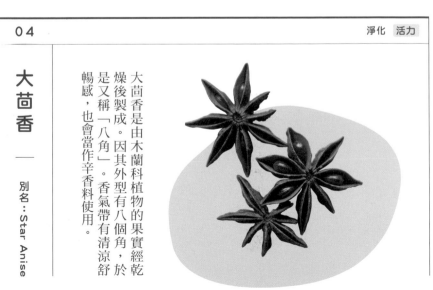

甘松

別名：Spikenard

甘松是由敗醬科植物的草根或根莖乾燥製成。雖然帶有獨特香氣，但與沉香調和後會加深氣味的層次。據《新約聖經》記載，古人會使用甘松來製作甘松油。

零陵香

別名：Fenugreek
　　　Lysimachia

零陵香常見於咖哩香料，其香氣濃烈，所以其他香料與之接觸後容易染上香味。想要襯托高級感時，經常會使用此香料。

防蟲		07

山奈

別名：Kaempferia galanga

山奈是一種薑科山奈屬植物，味道清爽，常擔任輔助角色，用以平衡其他香料散發的強烈香氣。防蟲劑裡也很常見此成分。

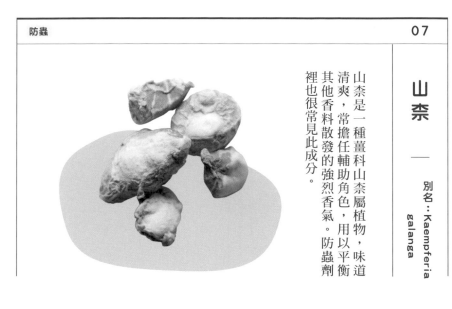

08		鎮靜　淨化

乳香

別名：Frankincense

乳香為乳香樹幹滲出的樹脂。在古代埃及是用來獻予神的神聖薰香，在《新約聖經》耶穌降生一幕也有提及乳香。

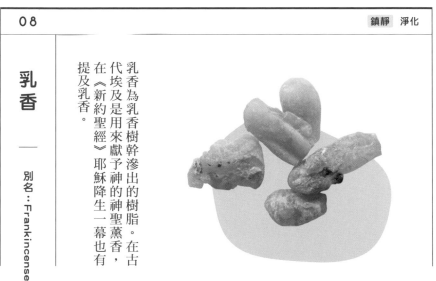

安息香

別名：Benzoin

安息香是從受損的安息香樹樹幹所分泌出的樹脂。具有穩定呼吸、放鬆身心的香草般香氣，西方自古以來經常將其使用於宗教儀式。

鎮靜 防蟲 活力 防霉

丁香

別名：Clove

※情緒低落時可提振士氣，心情激動時則有助鎮定身心。

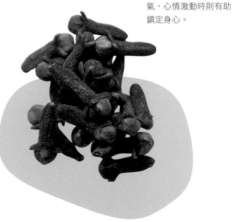

丁香是以姚金孃科植物的花苞乾燥後製成。印度和中國在西元前，便已有丁香用於殺菌及製作消毒劑的相關記載。在密教的儀式中，也會把丁香當成「含香」，含在嘴裡以淨化口腔。

11

貝香

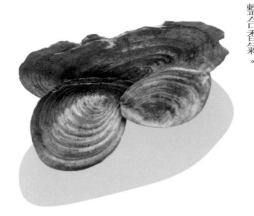

用螺貝類的貝殼所製成的粉末，可以長時間鎖住香氣，常作為保香的材料。雖然有一股強烈的蛋白質氣味，但跟其他香料放在一起時，能整合香氣。

12

鎮靜　防蟲　淨化

龍腦

—— 別名：Borneol

龍腦是龍腦樹的樹幹經過蒸餾、昇華、冷卻後形成的結晶。常見於製香及防蟲劑材料，香氣清新涼爽。

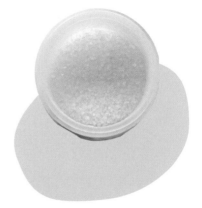

點綴空間的品香用具

香座、香爐皆有豐富多樣的精緻造型和花樣喔！

香座、香台

適用於錐狀或棒狀線香的用具，材質包含陶瓷、玻璃、金屬等。造型及價格上有很多選擇，在生活用品店也很常見。

傳統圖樣的陶瓷香座，搭配香盤成套使用。

除了市售的香座，也可以自行組裝小碟子和台座，打造個人專屬香座。

香包

以不需點燃，也能在常溫下釋放香氣的高揮發性香料為原料，調製出「特有香氣」後，再裝入束口袋，方便隨身攜帶。

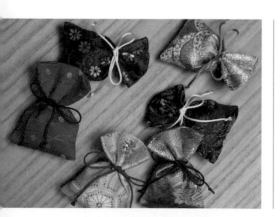

香包用的束口袋也有許多圖案任君挑選。

🌸 香爐

倒入香灰後插上線香，或是放入抹香來焚燒的用具，製香時也會使用。從佛教用的傳統造型到現代風格的樣式都有。

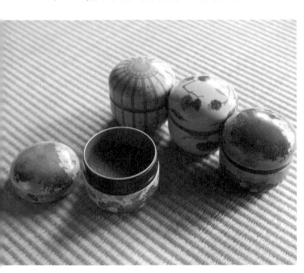

色彩繽紛、精緻小巧的香爐。

攜帶式香爐，不用火即可燃燒香木（詳見P44）。

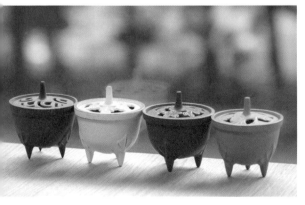

設計時髦又繽紛的香爐，很適合當室內擺設。

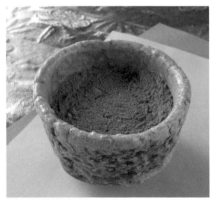

自製香爐。

香盒

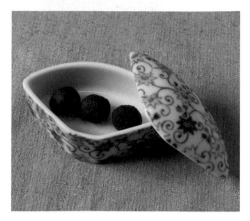

若把練香直接置於空氣中會逐漸風乾。為防止失去香氣，平常必須收在香盒中。另外，用來收納香木等物的用品，也稱為「香合」。

茶香爐

用來加熱茶葉，以產生香氣的香爐。用法是將蠟燭放置於下方進行加熱。不只能用於茶葉，也適用需要加熱的練香或印香（詳見P67）。

漩渦狀線香用香爐

有別於一般漩渦狀線香需放置於香盤上，此種香爐會把線香懸掛起來，所以使用上不佔空間，清潔維護上也很方便。

🌸 點火器

用於線香等需要點火的香品。選擇噴嘴較長的款式，使用更安全。

🌸 火柴

用來點燃線香等香品。

🌸 乳鉢

調製香料用的小鉢。使用時先把香料放入鉢中，再用名為「乳棒」的小棒子磨碎混合。

🌸 灰鏟

用於清理香爐中燃燒後殘餘的香，避免香爐因為殘留的香，導致線香難以直立固定、香灰容易四處飛散。

使用香爐和香座時的重點

香爐灰、香爐蓋與香座插孔設計，都是焚香時該注意的細節！

point
1

香爐灰
只要裝八分滿

使用香爐需要搭配香爐灰，一般建議將香灰倒到香爐的八分滿即可。如果灰量過少，香比較難立起來，也會影響燃燒；如果灰量過多，則容易造成香灰到處飛散。此外，凡是要用火的時候，都要特別謹慎小心。

\ point / 2

使用時 要打開香爐蓋

物品燃燒時需要空氣中的氧氣助燃，因此如果一直蓋著香爐蓋，氧氣就難以進入香爐內，香可能會燃燒到一半就熄滅。使用附蓋香爐焚香時，都要打開香爐蓋。

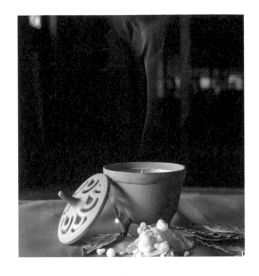

\ point / 3

記得檢查 香座的插孔

使用香座焚燒棒狀線香時，務必先確認香座的插孔大小。依據不同的設計，有些設計成香燒到香座的中心部分時即停止，不會完整地燃燒到最後，部分甚至會有殘餘的線香卡在插孔中。由於每種線香的粗細不盡相同，有些可能會插不進香座的孔洞，所以一定要事先確認。

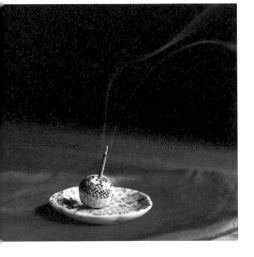

想要品聞香木的香氣，那就使用「聞香爐」

不追求滿室馨香，而是獨自捧在手中，細細品聞香木的香氣，此種做法便使用名為「聞香爐」的專用香爐。聞香時，用手掌將香爐整個捧在手心，靜心品味每一種香氣的微妙差異。

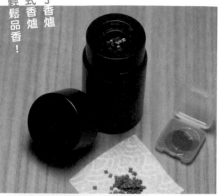

使用電子香爐或電池式香爐就可以輕鬆品香！

圖中為電子香爐及香木，還有放置香木的雲母板。

電子香爐也有各種風格造型，任君選擇。

不需要用火的電子香爐

即便身處無法用火的地方，也可以品香！

無線版的電子香爐也可以用在茶席上

當你想在手邊或是外出旅遊時享受香氣，電子香爐是最方便的選擇。

電子香爐最大特點就是可以隨時隨地、不分地點及時間使用。市面上也有無線版本，不僅能隨意在家中移動位置擺放，外出旅行時也可隨身攜帶。不需要用火，便能幫香木間接加熱，也不會產生煙霧，輕鬆地享受香氣。

電子香爐還可以設定合適溫度的功能，因此不用擔心溫度過高或香灰的控溫問題。

電子香爐的使用方式

準備切碎的香木或練香

電子香爐是採間接加熱的方式,不必點火就能釋放香氣。常見香品如:切碎後的沉香、白檀等香木,或是練香等。

step 2

開始加熱香木

實際操作時,先放上專用的雲母板,再啟動電源,待雲母板有熱度後擺上香木,使其釋放香氣。練香或印香也能用於電子香爐。有些款式可以鎖定溫度,或是設定自動停止。

雲母板　　　　　　　　　　　　　香木

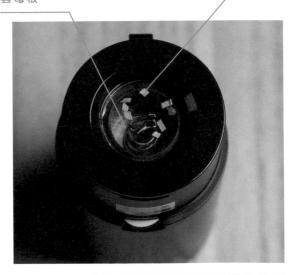

根據心情和場所挑選適合香品

適用不同目的與場合的香品種類和使用方式！

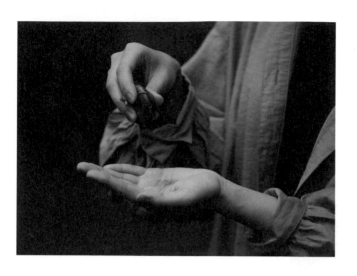

想要重振心情的時候

心浮氣躁時最推薦使用塗香（詳見P76）。隨身攜帶散發龍腦清涼香氣的塗香，隨時隨地塗抹在肌膚上，幫自己提振士氣；也很適合畏懼人群和外出的人使用，有助鎮定情緒。

正確用香能增強運勢，又能改善心情！

香有促進大腦運作、活化細胞的效果，能夠增強幸福感和愉悅感。若能善用香的功效，在日常生活中面對許多情況就能夠處之泰然。「穩定情緒」是用香時最直接的感受，因為香的味道能夠活化大腦α波，並促進分泌腦內啡，產生緩和情緒及療癒身心的功效，另外還能抑制分泌腎上腺素，安撫身體的亢奮狀態。

想要提高專注力和記憶力的時候

以檸檬、香茅等香草植物製成的香品，帶有清涼感，有助於提升專注力和記憶力，也能舒緩疲勞、提神醒腦，具有安定心神的功效。

想獲得正面能量的時候

當你處於低潮又緊繃的身心狀態，想讓心情轉為開朗，建議可以使用柑橘系的香，桂皮在恢復精力方面很有效，可以做成香包（詳見 P94），或讓包包內部、口罩沾染上香味，有助提升能量。

不想向壓力認輸的時候

沉香很適合用來舒緩壓力和緊張感。沉香經過加熱會散發獨特香氣，有極佳的放鬆效果，可以幫助解放身心靈，使情緒趨於安定。

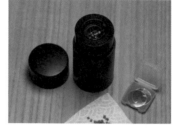

想要增強財運和事業運的時候

想要提升財運，就在錢包裡放一個文香吧！透過香氣淨化金錢、增強財運，還可以遠離破財，守護與增加金錢收入。如果放在錢包、名片夾、隨身記事本等處，也可以強化事業運。

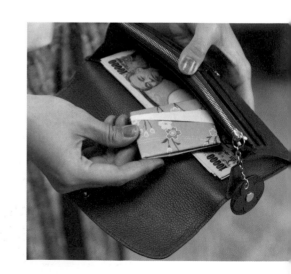

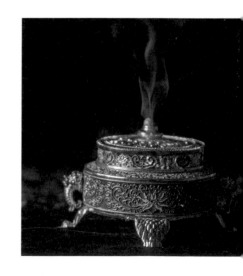

想要淨化邪氣，幫自己開運的時候

住家門口是所有氣流匯通之處，是一個會影響整體運勢的位置，要是不多加防範，邪氣恐怕會從外部入侵，所以要透過淨化來提升運勢。建議將門口打掃乾淨後，再焚燒白檀進行淨化。

想要一夜好眠的時候

如果你因為壓力而無法好好睡一覺，或是因為淺眠而難以消除身體疲憊，這時建議使用添加奇斐（詳見 P108）或沉香成分的香。它們擁有傑出的鎮靜效果，有助於睡眠。

做瑜伽或冥想的時候

香與瑜伽的特性非常契合，也能促進冥想時的專注力。特別是使用棒狀線香時，香氣能夠在空間裡均勻擴散，氣味也不容易變調，提升專注力。含有白檀成分的香氣，具有調整心靈的效果，適合在做瑜伽或冥想時使用。

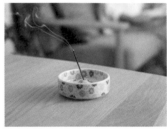

想要淨化房間的時候

如果覺得房間內空氣很沉悶，那就使用需點火燃燒的錐香來淨化吧！相傳火能夠燃盡邪物，而乳香在淨化方面的效果也特別好。在焚燒時，一定要記得打開窗戶讓空氣流通。

假日享受個人樂趣的時候

當假日想在家看部電影或閱讀書籍，盡情徜徉在個人時光，很適合使用不會排出白煙又不需用火的練香。練香的香氣持久，且能擴散於大範圍空間，也很適合作為室內香氛。

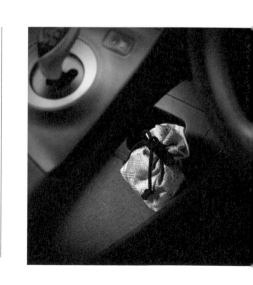

開車外出兜風的時候

開車時也想品香的話，最適合使用不用擔心火源及煙霧的車香。車香比一般香包來得大，可以持續散發香氣好幾個月。建議選用混合桂皮、丁香等數種香料的香，能幫助開車的人集中注意力，不會在行駛間感到心浮氣躁。

與香有關的推薦景點

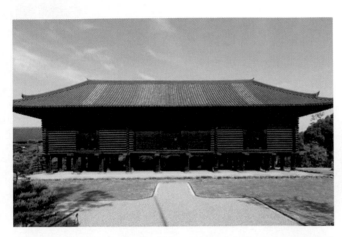

SPOT
1

天下名香「蘭奢待」
就收藏在這裡！

正倉院

しょうそういん

正倉院位於東大寺大佛殿的北北西，主要收藏聖武天皇和光明皇
后的相關用品，以及其他美術工藝品。擁有天下第一名香美譽的
「蘭奢待」也是院內收藏品之一。

| 地址：〒630-8211 奈良縣奈良市雜司町 129

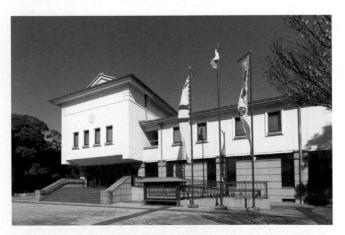

SPOT
2

館內收藏著
列為國寶的香道用具！

德川美術館

とくがわびじゅつかん

該美術館收藏尾張德川家大名的生活用品。館藏品除了國寶「初
音調度※1」中的「沉箱※2」和「名所香箱※3」等香道用具，
還有珍藏六百多件香木。

| 地址：〒461-0023 愛知縣名古屋市東區德川町 1017

絕對要去看看！

枯木神社	位於兵庫縣淡路市的神社，傳說此地就是古代香木漂流至日本的所在地。西元595年，該地居民拾獲漂流木後，本想拿來當作木柴，卻意外聞到木頭上的奇特香氣。後來進獻給朝廷，聖德太子立刻認出其為香木。	〒656-1501 兵庫縣淡路市尾崎 220
唐招提寺	由據傳將練香製作法傳入日本的鑑真和尚所創立之寺院。1998年，以古都奈良文化財之一被列入聯合國教科文組織的世界遺產名錄。其寺寶為鑑真和尚坐像（國寶）。	〒630-8032 奈良縣奈良市五条町 13-46
本能寺	寺內有展示織田信長愛用的香爐「三足蛙香爐」和「麒麟香爐」。	〒604-8091 京都府京都市中京區寺町通御池下下本能寺前町 522
銀閣寺 （慈照寺）	原為室町幕府第八代將軍足利義政所建造的山莊「東山殿」。義政死後，依其遺言改建為臨濟宗寺院，並取名慈照寺。以東山殿為中心發展出的文化又稱為東山文化。	〒606-8402 京都府京都市左京區銀閣寺町 2
磐田市 香味博物館	以「香氣」為主題的博物館。館內除了收藏及展示香道所使用的器具之外，還有來自各國和香氣有關的眾多美術工藝品。	〒438-0821 靜岡縣磐田市立野 2019-15
薰習館	位於松榮堂京都總店隔壁的博物館。除了可以體驗松榮堂的香，還設有供人論香及交流的藝廊和交誼廳。	〒604-0857 京都府京都市中京區烏丸通二條上東側
高砂收藏館	高砂香料工業於1964年收到據傳源自水戶德川家的「梅松蒔繪十種香箱」後，開始投入收藏相關用品，所有藏品皆展示於此處。	〒144-0052 東京都大田區蒲田 5-37-1 Nissey Aroma Square 17F

※1：德川家第三代將軍德川家光的長女千代姬的嫁妝。
※2：收納香木用的箱子。
※3：用來收納一種名為組香的猜香遊戲中，所使用香牌的箱子。

用香的日文動詞是「焚」？
品香的日文動詞是「聞」？

在日文中，點火燃燒香品的動詞漢字寫為「焚」，但是嚴格來說，使用線香時應寫為「焚」；使用練香時應寫為「薰」；使用香木時應寫為「炷」。儘管三者在日文讀音相同，字面上卻會因為香料種類而使用不同的漢字，其實這背後大有原由。

「焚」的字源是燃燒樹木之意，仔細觀察它的字體結構會發現，它是由上方兩棵樹木，底下再加上火所組成的字。如同字體本身的意象所示，使用棒狀香或錐狀香這類需要直接點火的香品時，日文動詞應寫為「焚」。

除此之外，如印香、練香這類不需直接點火便能使用的香品，動詞應寫為「薰」，其意為用火煙燻貴重香草的意思。而在香道等傳統藝術領域中，要透過嗅聞辨別香木微妙又細緻的香氣時，會用「炷」這個字來表現。

不僅如此，香道中品香的動作在日文漢字並非寫成「嗅」、「匂※1」，而是寫作「聞※2」，象徵品香不止要嗅聞其味，更要靜下身體的所有感受，「細聞」香木的微妙不同及箇中變化，因此品香在日文中又稱為「聞香」。

※1：「匂」在日文中是「嗅聞」的動詞漢字。
※2：日文的「聞」與中文不同，較常表示「詢問」的意思，用於表示「嗅聞」較少見。

Part

3

各式各樣的玩香方式

本單元會介紹抹香、線香、練香等，
各種香品的焚燒及製作方式。
可以依據自己喜歡的香品嘗試看看！

焚燒抹香粉，讓香味更持久

透過時間慢慢釋放香氣是抹香的特色。

燒香木或焚燒線香時，抹香可作為火種使用。

過去抹香多以沉香、白檀、丁香、龍腦等昂貴原料製作，近來常見使用乾燥後的紅淡比樹樹皮、樹葉製成的粉末。

用燒香方式焚燒抹香，能夠引出更深沉的香氣

在日文中，「抹香味」一詞是以身上有「抹香」氣味，來形容一個人的言行舉止散發出佛教的感覺，帶有一點說教意味，用來嘲諷人過度嚴肅。這也表示抹香在大家印象中，是帶有強烈佛教象徵的香品。抹香在佛教儀式中也經常被當作燒香木或線香的火種，因為線香的燃燒時間較短，抹香則會緩慢燃燒。而且依據盛裝方式，還能隨意改變抹香的長度。

要焚燒抹香粉時，先將香灰倒入廣口香爐，壓出一道溝槽放入後再抹香粉，然後用燃燒中的線香點火。另外也可以焚燒含有抹香成分的香木（詳見P58）。

焚燒抹香粉的正確方式

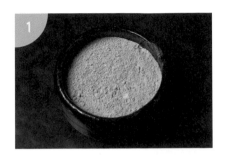

把抹香粉放入香灰的溝槽，高度大約到溝槽深度的一半即可。末端稍微堆高當作點火處，最後再抹平表面。

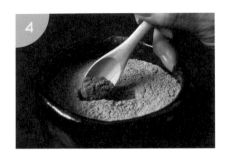

將香灰倒入廣口香爐至八分滿左右，透過攪動讓空氣滲入，進而鬆化香灰。待香灰整體呈現蓬鬆感後，左右搖動容器以整平表面。

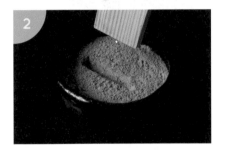

可以直接使用點火器，或使用燃燒中的線香點火。

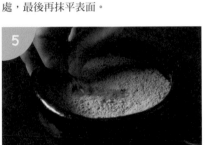

使用木板等物在香灰上壓出一道約五公釐深的溝槽。溝槽長度可視燃燒時間自行調整。

享受緩緩燃燒的抹香香氣。

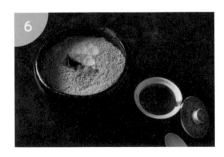

為方便於作業，先把抹香粉裝入容器中。

焚燒含有抹香成分的香木

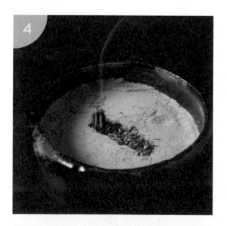

在抹香粉上撒入燒香用的香木碎。

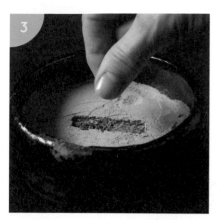

混合沉香、白檀、中藥材等數種原料，調製成燒香用的香木碎。

使用線香點火。想要慢慢品聞香氣的人可以嘗試這種焚燒方式，而且一次能聞到抹香粉和香木的香氣。

使用木板等物在香灰上壓出約零點五至一公分深的溝槽，接著放入抹香粉至約一半溝槽深度的位置。

抹香小知識

將抹香粉填成如圖中的漩渦狀，便可慢慢燃燒，拉長焚燒時間。

小知識
1

擺成漩渦狀可以拉長焚燒時間

如果想要盡可能拉長品聞抹香的時間，只要把它擺成漩渦狀就能長時間焚燒。適合用在訓練或學習時間，或是商家店舖等較大的空間，省下需要多次重複準備的過程。

小知識
2

古代會用此方式當作時鐘

人們自古就會利用香來製作報時用的時鐘。古人利用香焚燒速度穩定不變的特性，將抹香放入折線狀或卍型溝槽中，並在中間放置標示干支或時刻的牌子，藉此計算時間。

香時鐘就是在香灰鋪上帶狀抹香粉，依據燃燒速度來計算時間。

以簡單的燒香，享受焚香樂趣

最適合新手入門的簡單品香方法！

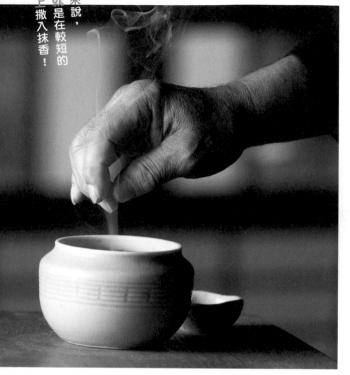

一般來說，燒香就是在較短的線香上撒入抹香！

佛教儀式中關於燒香的次數，或將抹香抹在額頭的做法，會依宗派及葬儀場而有不同規定。

若要供奉於佛壇，請務必用蠟燭點火

一般人聽到燒香，經常會聯想到傳統在守靈夜或告別式等喪儀法事上，用指尖捏起少許抹香粉撒入香爐焚燒的動作，而此類燒香稱為「抹香燒香」。

除此之外，也有在香爐中立起線香的燒香方式，這種稱為「線香燒香」。無論是哪一種，在佛教中皆是獻給佛或亡者的香。雖然用來供奉佛祖的燒香具有特別意義，但是在日常生活中，也可以當作一種品香方式。

燒香的焚燒方式很簡單，非常適合入門者嘗試，不需要拘泥於任何形式，選用自己喜歡的香爐造型，來享受焚香樂趣吧！

燒香的簡易做法

① 香爐和香灰

② 點火器

③ 抹香
（切成細末的香）

④ 截短後的線香

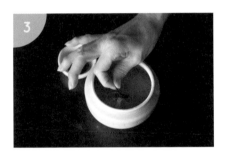

用指尖捏起抹香，撒在作為火種的線香上。

用點火器點燃預先準備好的短線香，以當作火種。

因為線香的熱度，一撒入抹香粉後，就會開始產生裊裊白煙。

將線香置於香灰上。不要用插的方式，把線香橫擺，這樣才能夠完全燃燒。

香在佛教儀式以外的日常活用

利用香的功效，你會發現更多元的使用方法！

坐禪或做瑜伽教室的計時器

禪宗進行坐禪時，會使用線香來計時。除此之外，有些瑜伽教室或講座，也會以燃燒完一根線香，來當作一堂課結束的時間。

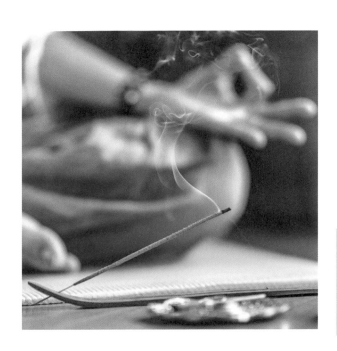

更靜心專注於瑜伽及冥想

做瑜伽時，焚香能夠促進專注力、放鬆身體，而冥想時，焚香也能幫助沉澱心緒，進入更深層的冥想。

用來淨化能量石或占卜卡片

由於占卜物品會接觸許多人，難免會沾染上各種邪氣，因此可以透過焚香，來淨化能量石或占卜用的卡片。

利用香座焚燒線香

除了在佛教儀式外，日常生活也可以品聞線香！

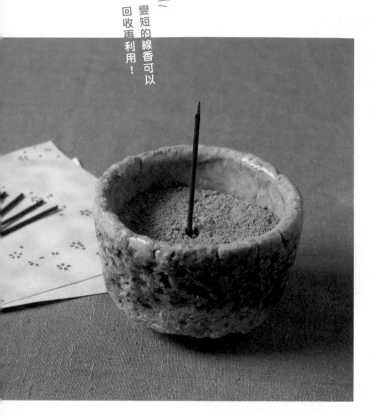

變短的線香可以
回收再利用！

攪動香灰讓空氣融入，
更能夠幫助燃燒

焚燒棒狀線香時，可以使用香座或香爐，而使用香爐又分為「直接插在香灰上」，以及「橫放於香灰上」這兩種做法。若用香座來焚燒，插孔中會留下數公釐長度的部分線香未能燃燒完全，可以將它們收集起來做成文香，避免浪費。

如果想使用香爐焚燒線香，在點燃之前先攪動香灰，藉此動作讓香灰內充滿氧氣，可以使線香更容易徹底燃燒。至於橫放於香灰上的線香則可以完全燃燒殆盡。

焚燒線香的做法

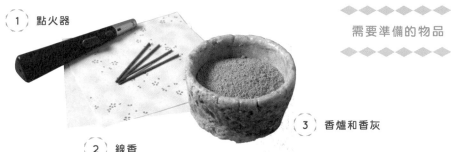

① 點火器

② 線香

③ 香爐和香灰

需要準備的物品

3

用點火器點燃線香，再插到香灰中。

1

攪動香灰讓內部充滿空氣，幫助線香燃燒，減少燃燒不完全的情況。

用於佛壇時，請用蠟燭點火

在佛壇上使用線香時，嚴禁用點火器點火。由於線香也是供奉佛祖之物，務必先點燃蠟燭，再用蠟燭把線香點燃。

2

從側面輕拍香爐，整平表面的香灰。

印香是什麼？

不需點火就能品聞輕盈的香氣。

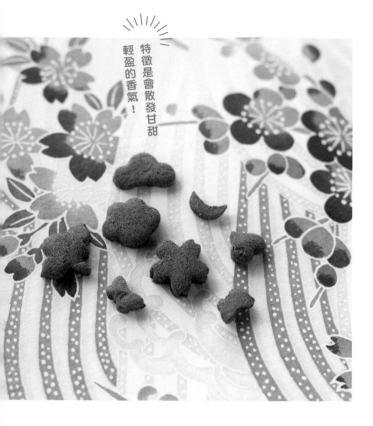

特徵是會散發甘甜輕盈的香氣！

形狀多樣的可愛香品

印香是一種不需要點火的間接加熱型香品，將香切成粉末，並利用模具壓出形狀，顏色和外型有如精緻的和菓子，相當可愛。大多數印香都具有清爽的香味。

一般製作線香用的黏合劑成分是楠樹黏粉，練香則是用蜂蜜和梅肉黏合，而傳統印香的特色則是使用一種名為「鹿角菜」的海藻。

想要薰印香時，可以使用茶香爐或是採用空薰法。

印香的兩大薰香法

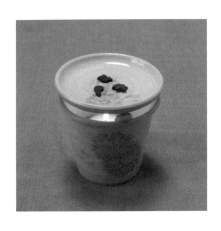

茶香爐

如同透過加熱使茶葉釋放香氣的做法，利用茶香爐也能加熱印香。此種方式不會產生煙霧，相當方便安全。

空薰

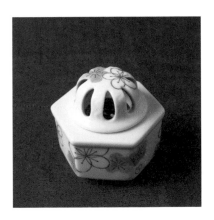

先點燃香炭，然後放到香灰上，等香灰受熱後，再將印香置於其上。印香經過加熱後，便會開始散發香氣。

印香的形狀有什麼含義？

印香大多有吉祥的意喻，比如葫蘆代表健康長壽、無病無災、除惡驅邪，楓葉則有提升財運等含義。

利用空薰法來薰印香

② 香灰　　　① 香炭

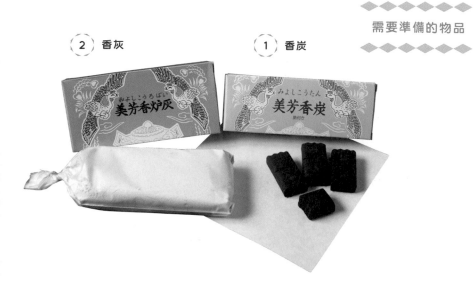

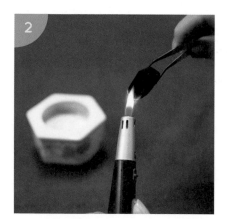

用點火器點燃香炭。

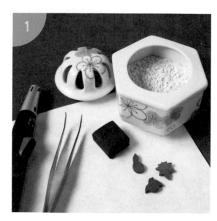

將香灰倒入香爐並均勻攪動，讓香灰飽含空氣，整體呈現蓬鬆感。

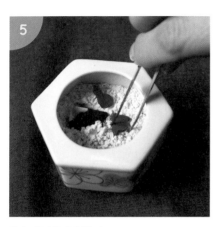

將印香置於香炭附近。

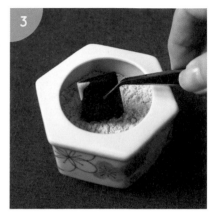

將點燃的香炭置於香灰上，等待香炭的熱度
均勻擴散。

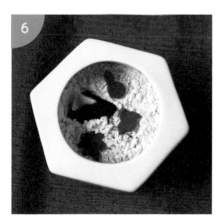

香炭的熱度會慢慢加熱印香，散發出香氣。

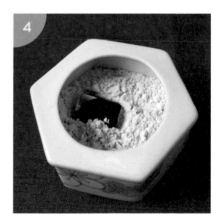

把大約一半的香炭埋入香灰中。

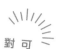

一起來做天然除蟲香

在家就能做出具有除蟲效果的香！

可作為氣味芬芳、
對人體無害的防蟲劑！

成分天然的除蟲香不含化學物質，不僅有怡人香氣，
還有出色的防蟲效果。

天然、有益健康，
還有除蟲效果

大家對除蟲線香印象最深刻的不外乎是蚊香，但其實古人早就懂得使用具有除蟲效果的香品。日本奈良縣正倉院收藏的最古老香囊即是一種防蟲香。

將防蟲香包放在紙袋裡就能做成衣櫃用的防蟲劑，對於書本或玩偶類的物品也具有相同效果。

蚊香的主成分為天然除蟲菊，而在防蟲功效高的香料中，龍腦的效果又更突出。此外，白檀也具有極佳的防蟲效果。雖然市售商品便宜又強效，但還是建議大家可以自製天然的防蟲香。

除蟲香的做法

◆◇◆◇◆
需要準備的物品
◆◇◆◇◆

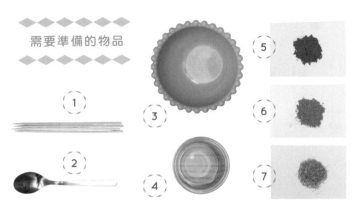

1. 竹籤五支
2. 湯匙或乳棒
3. 碗狀容器或乳鉢
4. 水……約20毫升
5. 除蟲菊粉……約5克
6. 楠樹黏粉……約5克
7. 檸檬香茅粉……約2克

取適量壓扁，再捲到竹籤上。

將檸檬香茅粉、除蟲菊粉、楠樹黏粉倒入容器內後，分次慢慢加水。

待變硬後便大功告成。使用方法跟線香一樣，用點火器或火柴點燃焚燒即可。

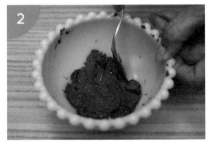

加水的同時，一邊用湯匙均勻攪拌，直到近似耳垂的軟硬度。

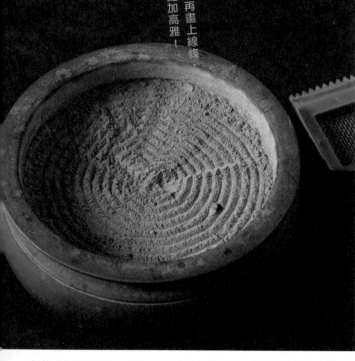

整平表面再畫上線條
看起來更加高雅！

保持香灰乾淨整齊不僅有助於拉長焚香時間，還能避免發生火災。

保持香爐乾淨，學習整理香灰

使用灰鏟就能方便地清除香灰喔！

整理過的香灰能穩固插在上面的香

每次用香爐插著線香焚燒時，香灰中都會殘餘燃燒後的線香，經過多次累積，香灰就會變得難以插立線香，也更容易飛散。

若線香一不小心傾倒，還可能引發火災。因此建議大家務必養成定期清除殘餘線香的習慣。

請使用附有網子的灰鏟來整理香灰。灰鏟不僅能清除殘餘的線香及碎塊，還可以幫助空氣進入香灰，變得蓬鬆易燃，所以一定要記得定期清理喔！

使用灰鏟的清理方法

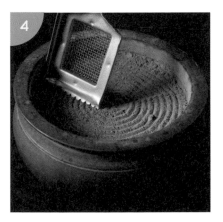

輕輕搖動灰鏟，讓多餘的灰落回香爐。

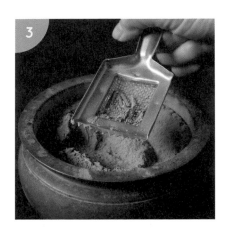

準備清理在表面與內部都殘留許多線香的香爐。

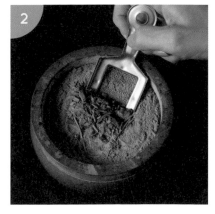

利用灰鏟的鋸齒狀前端，整齊地抹平香灰表面即完成清理。

用灰鏟鏟起香爐中的香灰。

許多人都不知道的焚香要點！

焚燒錐香時的注意事項

若不使用香灰，香盤容易留下痕跡，香也不易燃燒。

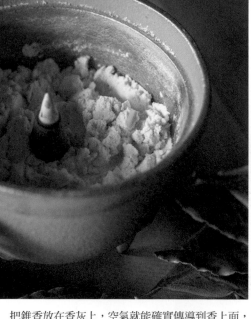

把錐香放在香灰上，空氣就能確實傳導到香上面，
幫助錐香徹底燃燒，不易在過程中熄滅。

空氣融入香灰中可以幫助燃燒

使用香爐或香盤焚燒「錐香」時，絕大多數人都會直接放上去點火。不過，如果沒有先在香下面鋪好香灰，樹脂就會黏在香盤上，留下無法去除的咖啡色痕跡。

除此之外，由於空氣無法完整進入香爐，還會造成錐香在燃燒中途熄滅等情況。

因此務必記得鋪上香灰後，再進行燃燒。一但樹脂黏到香盤上，無論怎麼刷洗都很難清除乾淨。

若已在香盤殘留痕跡，建議可用含有乙醇的濕紙巾，或是酒精棉片擦拭看看。

焚燒錐香的正確做法

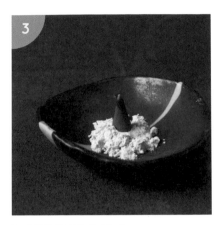

把點燃的錐香放到香灰上。

將香灰倒入香爐或香盤。

不要直接放在香盤上

若像圖中直接把錐香放到香盤上，樹脂就會沾附在上面，變成咖啡色的污漬，而且火也容易燃燒到中途熄滅。這樣做會導致喜歡的香盤變髒，所以一定要記得使用香灰。

使用點火器點燃錐香。

淨化身心靈的塗香

可以塗在身體上驅除邪氣的香。

日常中隨身攜帶使用，能夠發揮各種效果！

塗香為極細的粉末，在肌膚上很容易抹開，放在手掌上摩擦，雙手就會散發香氣。

用數種香木和中藥材磨成粉末的香料

塗香是將香磨成細碎粉末後，再直接塗抹於身體上的香品。據說塗香起源於印度，因當地氣溫極為酷熱，身體容易出汗，人們對體臭問題深感煩惱，於是開始將數種香木及中藥材磨成粉末，做成塗抹在身上的香料。

佛教認為塗香具有「清潔身體」、「驅除邪氣」的潔淨效用。在佛教以淨化心靈為目的的教典《華嚴經》中，也記載著「塗香十德」，講述十種塗香效果和功能。

塗香十德
佛教經典記載的十種效果及功能

05
顏色光盛
沒有不安及恐懼

04
長其壽命
期待每一天的生活

03
調適溫涼
體感變得輕盈

02
令身芳潔
身心都能得到潔淨

01
增益精氣
增強精神能量

10
具大威德
身上纏繞著高雅的香氣

09
瞻覩愛敬
心情變得開朗，
自然地露出微笑

08
令人強壯
減少壓力

07
耳目精明
感官變得澄淨透澈

06
心神悅樂
隨時感到心神暢快

佛教禮法
「身口意」

佛教認為讓身口意達到一致相當重要。
在身口意的概念中，假如你所說的話（口）、
所做的事（身）、腦中的想法（意）皆互不相同，
那麼任何事都不會如你所求，
終歸失敗。

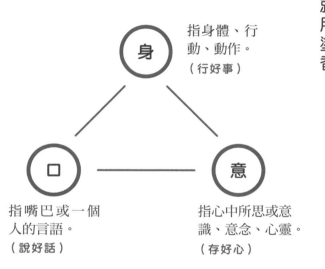

身 指身體、行動、動作。
（行好事）

口 指嘴巴或一個人的言語。
（說好話）

意 指心中所思或意識、意念、心靈。
（存好心）

塗香要如何使用？

當感受到負能量時就用塗香！

僧侶也會用塗香除魔

在日本，位於深山沒有水源的寺廟，或是抄寫經文時弄濕紙張等無法用水清洗雙手的時候，僧侶們便會使用塗香。

另外，佛教教義中還有所謂的「身、口、意」。簡單來說，身代表行動、口代表言語、意代表意識或內心。

佛教認為人在這三方面，無時無刻都會產生污穢。

將密教傳入日本的弘法大師空海和尚曾教導，當身口意一致，自然能夠實現心中所求，並就此頓悟。我們經常聽到禍從口出這句話，藉由在嘴邊塗香，也可以達到時刻提醒自己的效果。

塗香的使用方法

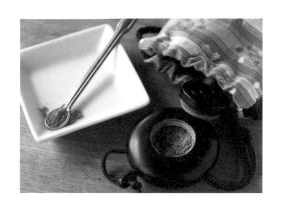

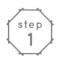

裝入塗香專用
的容器

把粉末狀的塗香放入專用容器。除了僧侶使用的傳統塗香盒，也有色彩繽紛的款式。

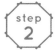

隨身攜帶
以便於隨時使用

隨時帶在身上，每當想要清潔身體，或是因為擠捷運和公車、身處雜杳環境而感到浮躁，覺得自己接收到負面能量等等時刻，就用塗香來守護你的身心。

從小洞倒出適量塗香，
擦在頸部或手腕

從塗香盒倒出粉末，經雙手摩擦並聞到淡淡香氣後，便可塗抹在手腕、頸部、嘴邊等位置。若有其他想清潔的地方也可以塗抹。

活用塗香的做法

1 塗在頸後
驅除邪氣

在靈性學中，人的後頸有一處稱為「風池穴」的能量穴，據說靈氣的能量皆由此進出，有時是好的靈氣，有時也會遭邪氣入侵。塗抹塗香能夠驅除這類的邪氣。

2 塗在髮尾
代替髮香水

髮絲容易沾染料理、香菸等各式各樣的氣味。塗香可以用來代替髮香水塗抹在髮尾處。

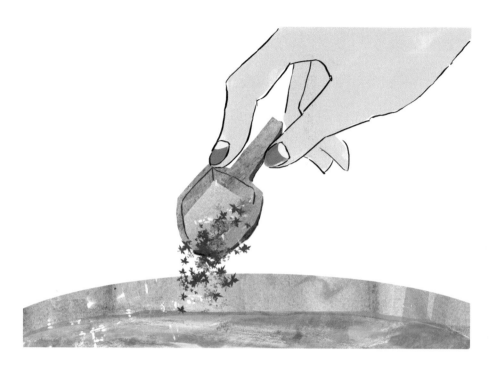

3 泡澡時加入塗香 淨化全身

泡澡時放入少量塗香可以淨化全身。不僅如此，因為身體會包覆一層怡人的香氣，所以也能當作沐浴香氛，達到放鬆舒壓的效果。

若出現發癢或紅疹的情形，請停止使用

由於塗香會直接接觸皮膚，若是肌膚較脆弱或是偏敏感的人，請避免一開始就大範圍塗抹，建議先少量嘗試，觀察肌膚的反應。另外，若使用後出現發癢或紅疹的情況，請立即停止使用。

1 江戶時代的花街用線香計時

江戶時代的花街是以「花代」和「線香一柱線香」作為一代。在江戶時代原是次玩樂的計時標準。指離開花街時，須支換句話說，他們是用付的玩樂費。除此之線香來代替時鐘。當外，日文裡形容一個時遊女陪一位客人的人已能獨立時，會用時間約為三十分鐘，「一本立」這個詞，據說客人若想延長時據說也是源自於立起間，就會喊「加一柱一柱線香之意。

線香！」現代的日本在葬儀時，給喪家的奠儀會寫上「御花代※」三個字，這個

※「御花代」是指這筆錢要給喪家購買鮮花代獻死者之意，也有人寫作「香典」。「代」的意思是「費用」。

2 日本吉原花街的遊女會使用的催情香

據說以前吉原花街（江戶時代的第一花柳街）大量使用以沉香為原料製成的線香。沉香中最頂級的香稱為「伽羅」，當時很流行在髮鬢處塗上所謂的「伽羅油」，因此遊女們無不競相爭搶。這種髮鬢油對付蝨子似乎非

常有效，不過真正的伽羅太昂貴，因此當時的「伽羅油」其實是以桂皮、丁香、麝香等替代原料製成。聽說塗抹這種髮油的遊女行經身旁時，會飄起一陣無法言喻的魅惑香氣，非常吸引人。

3

武士的死與纏饒其身的香

香對於武士而言也是一種必需品。身處戰國亂世，隨時和死亡比鄰而居，因此在浴血奮戰的同時，也盼望自己面臨死亡時能夠體面地死去，出於這樣的期盼，武士會在盔甲上薰香，將象徵自己的一生託付其中。據說在大坂之役（江戶初期）戰死的豐臣軍武將木村重

成，臨戰前在髮絲和甲冑上薰香，帶著撫慰心靈的安寧香氣迎戰。木村死後，德川家康在檢查其頭顱時，他的髮絲散發出薰香後的香氣，令在場武士不禁為其感慨。看來香的香氣也和懷有慈悲心的「大和之精神」、「大和魂」有互通之處。

4

和線香有關的落語故事——「線香燃盡」

日本落語中也有一則提及線香的苦戀故事。有一戶商家的年輕少爺迷戀上藝伎小系，少爺便大把地揮霍店裡所賺的錢只為取悅芳心，為此事感到憤怒的家人，為了讓少爺深刻反省，將他關在倉庫一百天。一百天後，被放出倉庫的少爺，從店裡的掌櫃手上接到小系託付的信。他讀完信，急忙趕到藝妓所住的置屋，沒想到小系卻因為對他思念過度，早已身亡。懊悔不已而痛哭失聲的少爺，此時忽然聽見其邊傳來小系彈奏三味線的樂聲。當少爺向小系道歉之後，三味線的聲音也戛然而止。為什麼三味線的琴聲會突然消失呢？原來是佛壇上的線香已經燃盡……故事便到此結束。小系彈奏三味線的時間，只有佛壇上線香燃盡前的短暫時刻。

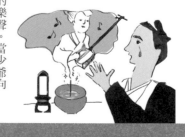

有文香陪伴的生活

隨身攜帶喜愛的香氣吧！

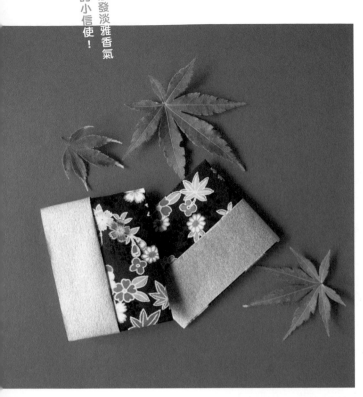

散發淡雅香氣
的小信使！

用來裝香品的和紙有多種顏色和圖案，搭配當下心情、季節、服裝穿搭，選擇隨身攜帶的文香也是一種樂趣。文香也非常適合當成一份小禮物來送人！

把香用紙包起來
隨身攜帶散發香氣

日本平安時代的貴族男女不會直接見面，而是透過互送和歌來談戀愛。倘若男性聽聞有一位非常有魅力的女性，他就會寫信給對方，並替信紙薰香。這種習慣經過轉變，到了現代變成用和紙包裹香品，跟信紙一起寄送給收信人，這種小小的芳香紙袋就稱為「文香」，能夠傳達寄信者的心意和想說的話。

文香除了可以藏在信紙中，也能收在錢包、記事本、包包等物品裡面，便於隨身攜帶。

活用文香的做法

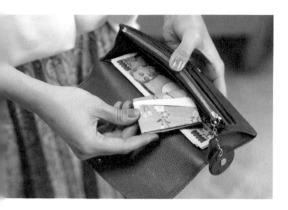

1　放到包包或錢包裡
提升財運和工作運

將文香放進包包或錢包可以淨化鈔票，提升財運和工作運。另外也可以做成書籤，夾在書本或記事本中，近來也很推薦大家放在手機殼裡面。

2　為口罩增添香氣

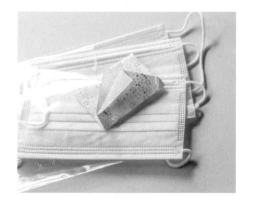

你也可以將文香放在口罩旁邊，增添香氣，而且香也有驅趕壞物的效果。除此之外，香的怡人香氣還有助於提振精神，以及作為人與人交流時的一種禮儀。

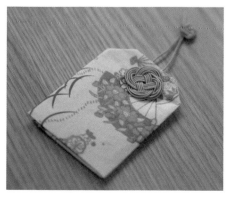

3　當作護身符隨身攜帶

我們還能利用文香自製護身符，以驅趕邪氣及潔淨身體。嘗試做一份自用或送給重要的人吧！

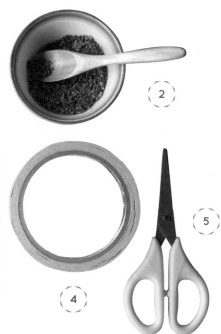

1　茶包袋

香品需裝入茶包袋以避免掉出紙袋。準備一般市售品即可。

2　香料

可以混合自己喜歡的香料，也可以將殘留在香座中的短線香切成碎末使用。

3　和紙

和紙具有高強度的耐久性，非常適合保存。如果討厭紙張的味道，也可以改用千代紙（質感接近柔軟的布料）。

4　雙面膠

5　剪刀

法式刺繡針法全圖解
106種基礎針法 × 40款獨創繡
初學者也能繡出風格清新的花草
人形、文字
作者／金少瑛　定價／550元　出版社／蘋果屋

超人氣韓國刺繡師完整傳授，106種從初級到進階的刺繡針法，並教你將針法應用在手帕、胸針、化妝包等日常物品上，打造出細膩耐看的刺繡作品。

韓系石膏設計
第一本石膏創作全技法！
擴香石 × 托盤 × 燭台 × 花器，
30款簡單的美感生活小物
作者／楊語蕎　定價／499元　出版社／蘋果屋

韓國超人氣課程，不藏私公開！用石膏粉輕鬆模擬大理石、水磨石、奶油霜，做出30種時尚到復古的超質感設計！

【全圖解】初學者の鉤織入門BOOK
只要9種鉤針編織法就能完成
23款實用又可愛的生活小物（附QR code教學影片）
作者／金倫廷　定價／450元　出版社／蘋果屋

韓國各大企業、百貨、手作刊物競相邀約開課與合作，被稱為「鉤織老師們的老師」、人氣NO.1的露西老師，集結多年豐富教學經驗，以初學者角度設計的鉤織基礎書，讓你一邊學習編織技巧，一邊就做出可愛又實用的風格小物！

真正用得到！基礎縫紉書
手縫 × 機縫 × 刺繡一次學會
在家就能修改衣褲、製作托特包等風格小物
作者／羽田美香、加藤優香　定價／380元　出版社／蘋果屋

專為初學者設計，帶你從零開始熟習材料、打好基礎到精活用！自己完成各式生活衣物縫補、手作出獨特布料小物

…設計！…

…花朵・果實・樹形・樹皮…

…種常見植物，打造自主學習力！

…之　定價／499元　出版社／美藝學苑

…合與孩子共讀的樹木圖鑑百科！以有趣且專業的角…從檢索一片葉片的形狀、花色與果實，到樹的形狀與…外觀，引發孩子的好奇心，啟動觀察力，培養自主…力！

我的哈佛數學課

跳脫解法、不必死記，專門教出常春藤名校學生的名師教你「戰勝數學的方法」，再也不必怕數學！

作者／鄭光根　定價／420元　出版社／美藝學苑

曾經落榜三次的哈佛畢業名師，從自身與教學經驗領悟，「為什麼要學數學？」「該怎麼學好數學？」的根本答案。本書帶你突破學習盲點，建立解決問題的邏輯思考力。

忍不住想解的數學題

熱銷突破13萬本！
慶應大學佐藤雅彥研究室的「數學素養題」，
快速貫穿邏輯概念與應用，提升解題的跳躍思考力！

作者／佐藤雅彥、大島遼、廣瀨隼也　定價／399元　出版社／美藝學苑

★日本Amazon總榜第一名，引發全日本「解題風潮」★帶你從生活場景切入數學概念與實際應用，快速培養從理論架構、邏輯思維到跳躍性思考，最全面的「數學素養」！

真希望國中數學這樣教

暢銷20萬冊！6天搞懂3年數學關鍵原理，
跟著東大教授學，解題力大提升！

作者／西成活裕　定價／399元　出版社／美藝學苑

專為不擅長數學的你所設計，自學、教學、個人指導都好用！應用數學專家帶你透過推理和演算，6天打敗國中數學，同時鍛鍊天天用得到的邏輯力和思考耐力！

真希望高中數學這樣教

系列暢銷20萬冊！跟著東大教授的解題祕訣，
6天掌握高中數學關鍵

作者／西成活裕、鄉和貴　定價／480元　出版社／美藝學苑

輕鬆詼諧的手繪圖解×真誠幽默的對話方式，無痛掌握數學關鍵！一本「即使是文組生，也絕對能夠完全理解」的知識型漫畫，馴服數字，就從這裡開始！

文香的製作方法

摺好後翻到背面。

在包裹香品前先摺好折線。將和紙轉成菱形，然後對半摺起。

沿著圖中虛線向內摺。

沿著圖中虛線向左內摺。

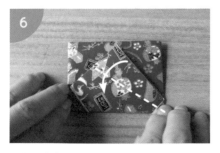

沿著圖中虛線反摺最上層的紙。

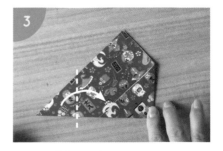

再沿著圖中虛線向右內摺。

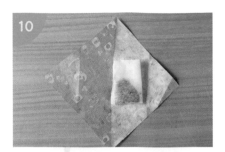

拿出摺有痕線的和紙，把茶包袋放在圖上指示的位置。

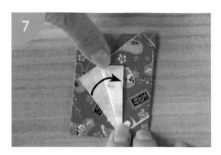

如圖所示。取 1/5 角向外摺。

依循①～③的順序重新摺一遍。

將紙張重新攤開。

把重疊部分插入另一邊折角的開口。

把香料放入茶包袋。

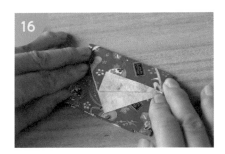

徹底封住折口。

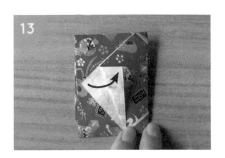

再接續按④～⑥的順序摺疊，最後反摺最上層的紙。

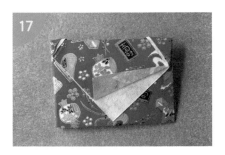

文香即完成。

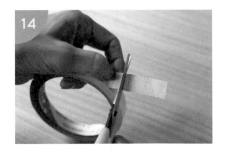

準備雙面膠。

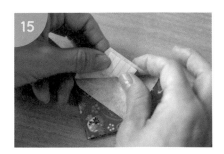

貼上雙面膠並固定。

製作文香
的材料

線香

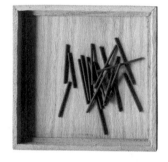

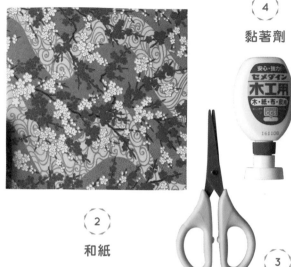

黏著劑

④

剪刀

③

和紙

②

使用線香來製作文香的做法

將長方形的紙張對半摺出折線，然後在上下兩邊塗上黏著劑。

準備一張和紙（15公分的正方形紙張）。將和紙對半裁切，切成長邊15公分、短邊7.5公分的長方形。

在開口處也塗上黏著劑。

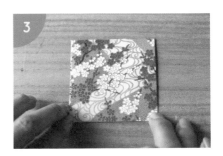

確實黏好，不要留下空隙。

確實封住開口。

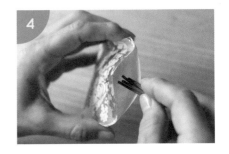

從開口處放入短線香。

以線香製成的文香即完成。

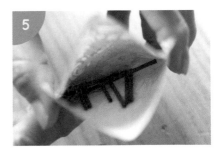

輕輕搖一下，確認線香不會跑出來。

文香的製作方法 變化版

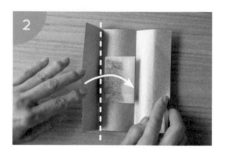

沿著虛線把最上層的紙向外對摺。

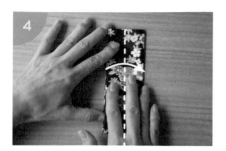

把裝好線香的茶包袋放在如圖中的位置。

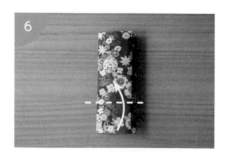

對摺後可以看見紙張內側的顏色。

沿著虛線摺起。

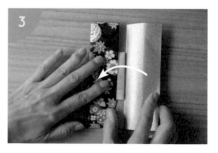

翻到背面,沿著虛線向上摺。

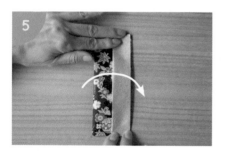

另一邊也沿著虛線摺起。

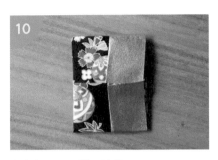

確實塞緊，不要留下空隙。

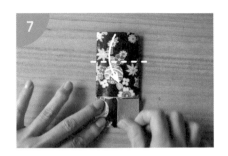

再沿著虛線向下摺。

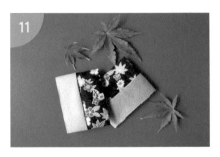

完成。

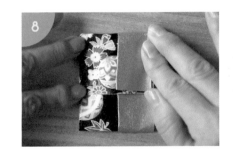

用力壓緊折線。

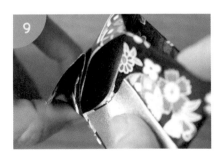

將其中一端收入另一端的開口。

有香包陪伴的生活

在包包裡或書桌上都能隨時享受香氣！

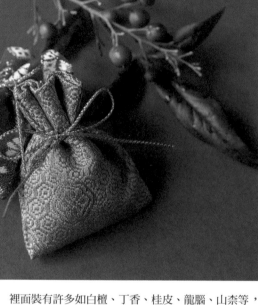

兼具防蟲效果，
應用範圍廣泛的香！

裡面裝有許多如白檀、丁香、桂皮、龍腦、山柰等，
防蟲效果極佳的中藥材。

裝進可愛的小袋子裡
也很適合當成禮物！

香包是用常溫下也可以散發香氣的高揮發性香料調製而成，因此不需點火也能聞到香氣。可以放在包包或口袋，當成護身符隨身攜帶。

如此一來，每當與別人擦身而過或打開包包時，不僅是自己，別人也會感受到一股別緻又高雅的香味。

香包也很適合當成一份小禮物送人。另外，還可以掛在牆上當作「掛香」裝飾，或是放在車子裡當成「車香」，在許多地方都能派上用場。

古人會使用香包來防蟲，因此在香包裡放入具有良好防蟲效用的中藥材，擺在衣櫥或鞋櫃中，也會得到很好的效果。

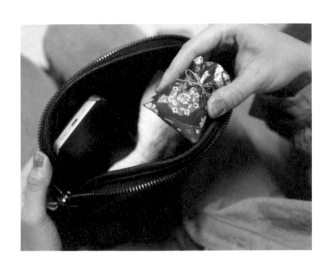

放到包包裡隨時帶著走！

把香包放進包包裡就可以隨身攜帶香氣，包裡的記事本或口罩也會因此充滿芬芳的香味。

與香包有關的小知識

楊貴妃與唐玄宗的愛情故事

被封為世界三大美女之一的楊貴妃非常講究香氣，據說她居住在充滿白檀香的「沉香亭」，平時也總是隨身攜帶唐玄宗送她的香囊。後來楊貴妃在動亂中，年僅三十八歲便香消玉殞。聽說戰亂平息以後，唐玄宗去尋找楊貴妃的遺體時，忽然不知從何處飄來一陣香囊的香氣……這讓唐玄宗不禁回憶起兩人的過去，忍不住當場痛哭失聲。

放在衣櫥預防蟲害

香包最早的用途就是防蟲。若放入衣櫥中，還能作為帶有香氣的防蟲用品。由於衣物會直接接觸肌膚，建議使用天然成分製作的防蟲香。

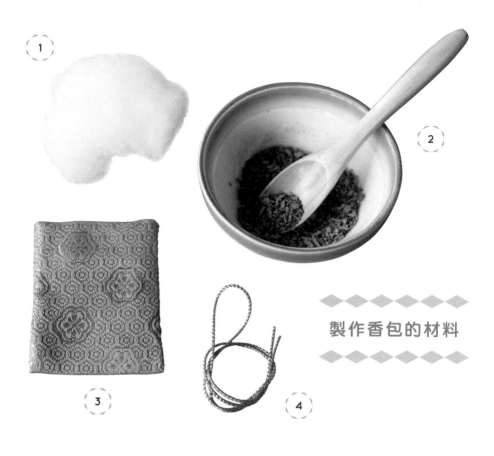

製作香包的材料

(1) 棉花

可以塞在香包中，避免香料撒出。

(2) 香料

使用白檀、龍腦、丁香等中藥材的原料。

(3) 束口袋

用來裝香品，請準備較厚的布料。推薦使用金襴織品或絲綢縐紗。

(4) 繩子

用來束緊束口袋的繩子。

香包的製作方法

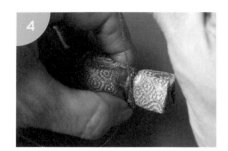

拿繩子綁起來。

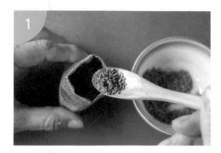

將香料放入束口袋。

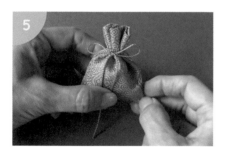

繫上蝴蝶結。

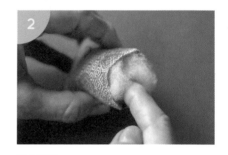

塞入棉花。

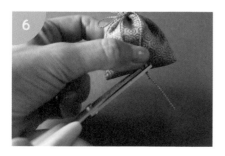

調整好長度後，剪掉多餘的繩子。

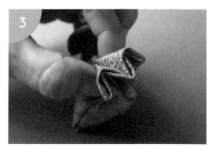

把束口袋的開口抓成 M 字形。

源自平安貴族的香——「練香」

以數種香料揉製成圓球狀的香。

練香是平安時代的貴族
享樂生活的愛用品！

若想使用茶香爐來薰練香，請在下方放置茶蠟燭，
待蠟燭加熱完成再放上練香。

由鑑真和尚傳入日本

練香是透過間接加熱的方式散發香氣。在製作上會將沉香、丁香、白檀、甲香等香料搗成粉末，再加入梅肉、蜂蜜一起揉捏製成。成品看起來像是一顆藥丸，帶點濕潤的手感。

將此種香薰物調製法傳入日本的，就是中國唐代東渡日本的高僧，同時也是日本唐招提寺的開基者鑑真和尚。到了平安時代，此種製香方式在貴族間蔚為潮流。

我們可以透過空薰法或茶香爐來薰練香。由於練香會產生煙霧，香氣也比較侷限於小範圍，所以建議用在自己的房間，不要選擇家人共用的客廳空間。

與練香有關的小知識

1

「職業婦女」
清少納言
的紓壓方法

日本《枕草子》一書的作者清少納言，若活在現代，身分等同是一級官員，堪稱是古代的「職業婦女」，而練香就是她的紓壓方法。據說她喜歡透過香氣放鬆身心，靜享獨處時光。

據說當時的貴族也喜歡在清洗頭髮並等待乾燥時進行薰香，好讓香氣融入髮絲。

2

幕府將軍的後宮
「大奧」也會使用練香

在江戶時代，大奧的人會在廁所裡放置練香。由於香自古以來便用於驅除不潔之物，所以據說大奧還會派人二十四小時看管，以免香氣間斷。如果在自己家中廁所放置練香，說不定也能提升「運氣」呢！

從風水上來看，廁所是屬於容易積聚負能量的地點，我們應時常保持潔淨，試著使用香品來淨化空間吧！

學習使用練香

推薦使用空薰法來打造無煙香氛！

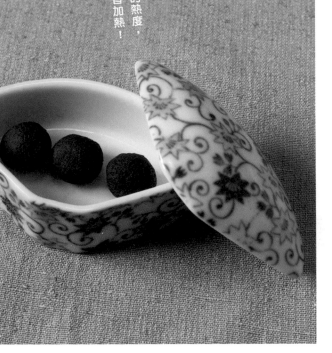

利用香炭的熱度，
間接幫練香加熱！

保存練香時要避免陽光直射，並置於常溫環境，
也要記得放入有蓋子的香盒裡才不會乾掉。

能近距離品聞香氣

空薰是從古代傳承至今的一種品香方式，平安時代的人若想幫房間、衣物薰染香氣，或是改變屋內的氛圍，皆會使用這種薰香法。

首先，請將香灰倒入香爐，用棒子仔細攪拌，讓香灰呈現柔軟蓬鬆的狀態。經過這道程序，空氣才能夠融入香灰，幫助香炭更容易燃燒。

接著用點火器或火柴點燃香炭，把香炭放至香灰上，靜置數分鐘，等待香炭的熱度平均擴散。

香炭大約燃燒到一半時，將其淺埋入灰中幫香灰加熱，最後再把練香放在變熱後的香灰上。練香請放置在稍微遠離香炭的位置，以免不小心燒焦。

薰練香的做法

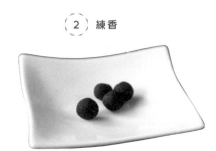

(2) 練香

◆◆◆◆◆◆
需要準備的物品
◆◆◆◆◆◆

(1) 香爐、香灰、香炭

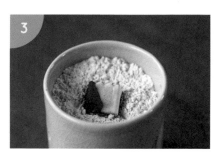

把香炭置於香灰上，靜待香炭的熱度平均擴散至香灰。

在香爐中倒入香灰，用棒子輕輕攪動，含有空氣的香灰會變得柔軟蓬鬆。

將香炭淺淺地埋入灰中，再把練香放在附近薰香。

使用點火器點燃香炭。

1

線香的香氣是
逝者的「食物」

依佛教說法，人死後在通往另一邊的世界時，會以線香的香氣為食，因此必須一直焚燒線香，直到做七為食。等到做完七尾七，亡者便能超脫成佛。另有一說，在佛壇供奉線香，其產

生的煙霧能夠淨化所在的場所和自己本身，並與逝者心靈相通。

在重視香文化的佛教裡，這種即使肉眼無法看見，仍可實際感受到的「香氣」有著強大的影響力。

2

獻香時使用自製香
更能提升運氣

大多數人去寺廟或神社的香爐獻香時，通常都是使用廟方提供或販售的香品。不過，如果可以用百分之百天然香料成分的自製線香，肯定更能得到神佛庇祐！

香原本就是用來清潔身體的用品，若在參

拜前，先用安撫身心的香氣和煙霧淨化自己，必能用更澄淨通透的心去面對神佛。

當你感到心神不寧、身體疲憊時，不妨到附近的寺廟佛閣重整一下心情吧！

日本奠儀稱作「香典」的原因

依印度的傳統習俗，一般會將亡者的骨灰撒入恆河。不過釋迦摩尼佛圓寂後，他的弟子選擇火化肉身，將遺骨分處祭祀。當時就是使用信徒各自帶來的白檀香木為釋迦摩尼佛進行火葬，後來一般庶民也開始想模仿此做法，使用香木來火化遺體。然

而，庶民根本買不起一般昂貴的香木，於是前往祭奠的人便會給予喪家一筆金錢，當作購買香木的部分資金，據說這就是「香典」一詞的由來。香典的「香」象徵釋迦摩尼佛的箴言；「典」則是象徵其教誨，充滿崇敬之意。

代表吉祥的青蛙香座

日文中的青蛙一詞，發音與「歸來」相同，因此經常帶有「平安歸來」、「錢財歸來」的正面含義。同時青蛙繁殖力強，也是象徵「多子多孫」的吉祥生物。

青蛙與香最著名的相關物品，就是據傳為武將織田信長珍愛的唐代銅製香爐——

日文中的青蛙一詞，「三足蛙香爐」。此香爐似乎源自中國，三足蛙則是一種中國的神獸——「青蛙神」。聽說此香爐能預知天災，是相當靈驗之的吉祥物，在本能寺之變發生的前一晚，香爐還發出鳴叫，警告織田信長將發生巨變。

繩結具有特別
意義的掛香！

訶梨勒上的「繩結」相當神聖，有驅魔避邪之力，
每一種結都有各自的含義。

**繩結和內容物
各代表不同的意義**

吊掛在牆壁上的香包稱為「掛香」，也叫做「訶梨勒」。它比一般香包來得大，據說是從日本室町時代開始流傳。

訶梨勒可用來驅除邪氣，祈求健康平安。每年通常會在即將迎接新年前製作，求一個好兆頭。

香包裡通常會放丁香、乳香、白檀等中藥材，另外還有訶梨勒（又稱訶子）的果實，訶梨勒的形狀就是模仿這種果實的外型設計。

訶梨勒的特色是會利用繩子打上數個結，這些大大小小的繩結都有各自的寓意，象徵吉祥和繁盛。

繩結的含義

酢漿草結

模仿酢漿草外型的繩結,是一種幸運草。

蝴蝶結

模仿蝴蝶外型的繩結,象徵愛意滿盈、婚姻圓滿。

八坂紋結

外型為模仿以結緣聞名的京都八坂神社所祭祀之梅花。

鈕扣結

也稱為釋迦結,因形狀神似釋迦摩尼佛的螺形髮髻而得名。

御守結

護身符上使用的繩結,象徵吉祥和心想事成。

香包裡的訶子果實
被視為驅魔良方

香包除了香以外，還會放訶子的果實。雖然這種果實本身沒有香味，但是早從釋迦摩尼佛所處的時代，人們便認為這種果實具有治百病的神力，被視為一種萬能藥。

古人深信，生病代表身體被惡靈或魔物附身，因此便將妖魔鬼怪害怕的訶子果實當作驅魔良方，一起放到掛香訶梨勒裡面。

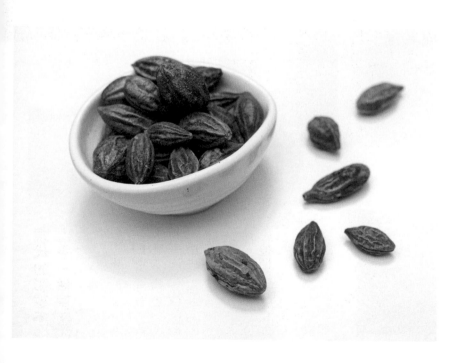

小知識

2

描繪釋迦摩尼佛圓寂的圖像，也有出現訶梨勒

描繪釋迦摩尼佛入滅模樣的《涅槃圖》中，身後樹木上便掛著訶梨勒。

另有傳說是釋迦摩尼佛即將圓寂時，其母親摩耶夫人從天而降，向釋迦摩尼佛丟撒訶梨勒。不過訶梨勒沒有掉落到釋迦摩尼佛身邊，最終化為飽含母親祈求心意的香。

小知識

3

現代的彩球原型也是一種香品

古人會製作名為「藥玉」的球型掛飾，在裡面塞入中藥材並掛在室內，希望能驅除與淨化各種細菌，預防疾病襲身。如果後來皆平安無事，或是所患疾病順利康復，他們就會打破掛飾作為慶祝。據說這就是現代彩球最初的起源。

來自古埃及的香奇斐

不同於東方香的撩人香氣。

充滿異國情調的香味，別有一番悸動和愉悅感！

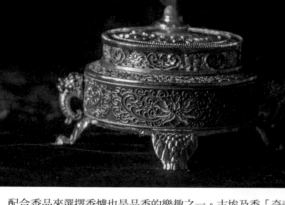

配合香品來選擇香爐也是品香的樂趣之一。古埃及香「奇斐」最適合搭配富有異國風情的香爐。

沉浸在富有異國風情的香味

奇斐（Kyphi）的意思是「神聖的煙霧」，古埃及人認為香氣與煙霧是「連結凡人與神明之物」，是十分崇高的象徵。

奇斐所使用的香料有檸檬香茅、肉桂等香草和辛香料，還有蜂蜜、沒藥、乳香等成分，具有不同於東方的香味，是一款充滿異國情調的撩人香氣。

埃及人除了會在日落後於神殿點燃奇斐驅除魔氣，也會用於屋內除臭、預防口臭以及單純品聞，在許多場合都深得重視。不僅如此，奇斐也能舒緩當日的煩擾心情，促進一夜好眠，是一種引領使用者安穩入睡的香氣。

與奇斐有關的小知識

古埃及人在早上會焚燒乳香，祭祀太陽神。

中午會焚燒沒藥。沒藥擁有強力的抗菌和防腐功效，也用於製作木乃伊。

古埃及及法老也會使用奇斐

奇斐是古埃及最廣為人知的香，其神祕香氣的配方至今仍包裹著神祕面紗，被喻為魔法配方。

埃及艷后及各代法老每晚都會在奇斐的香氣中安然入睡。

由於奇斐在影響人體情緒方面相當有效，所以有鎮定不安、消除悲傷、憎恨、嫉妒等負面情感，平穩心靈等的奇佳功用。

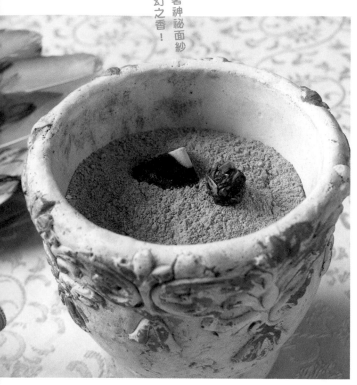

包裹著神祕面紗的夢幻之香！

學習使用奇斐

連埃及艷后也愛不釋手，帶來平穩和沉靜的薰香。

採用與印香及練香相同的空薰法，搭配使用鑲有淨化效果的水晶，和象徵漸入佳境、愛與美、魅力、幸福、富裕與繁榮的孔雀羽毛所製成的羽毛法杖。

使用羽毛法杖
達到更強力的淨化功效

古埃及神官會在新月至滿月這段時間製作聖香「奇斐」。他們使用十六種香料來調配，其正確配方被稱為魔法配方，至今仍神祕感。

奇斐調香會獻祭予神，在念誦聖典或神的話語作為聖咒後點火焚燒。他們深信這種迷人的香氣具有偉大的神力，死者的靈魂能夠在煙霧之中升向天際。

搭配使用薩滿儀式中出現的神具羽毛法杖，聽說可以得到更強力的淨化功效。

空薰奇斐的做法

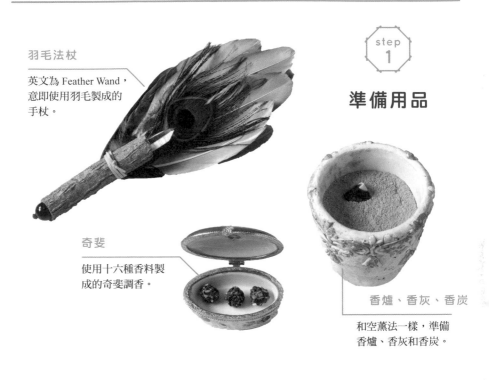

羽毛法杖

英文為 Feather Wand，
意即使用羽毛製成的
手杖。

奇斐

使用十六種香料製
成的奇斐調香。

step
1

準備用品

香爐、香灰、香炭

和空薰法一樣，準備
香爐、香灰和香炭。

step
2

用羽毛法杖擴散香氣

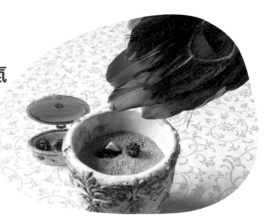

採用和空薰（參考 P68）相
同的做法薰香，再用羽毛法
杖進一步擴散香氣。法杖上
的羽毛能夠揮去不必要的能
量，讓事物恢復原來應有的
狀態，除了淨化空間，也能
幫助心中祈願上達天廳。

來製作香紙吧

使用花草茶跟和紙就能製作的簡易香品。

手邊沒有香也可以
透過香草來品香！

用和紙包裹花草茶茶包中的香草，就可以做出香的替代品。

用和紙跟香草
就能簡單製作

　　想要焚香時，手邊卻沒有線香也沒有練香！這種時候你也可以用家中既有的物品來替代。比如家裡若有花草茶的茶包，便可取出茶包內的香草，用和紙包起來製成香紙焚燒。

　　這種香紙的概念與尼泊爾的「繩香」很相似。繩香是使用輕薄的手工紙，加入香草、香木、喜馬拉亞杉木等成分，再揉捻成繩狀的香品使用。尼泊爾人至今仍保有每天在家門口焚燒繩香，淨化空間的習俗。

製作香紙的做法

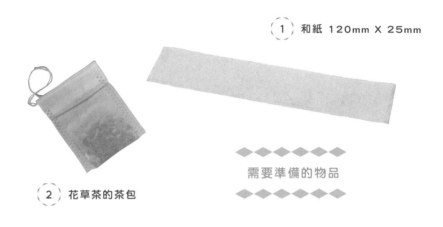

① 和紙 120mm X 25mm

② 花草茶的茶包

◆ ◆ ◆ ◆ ◆

需要準備的物品

◆ ◆ ◆ ◆ ◆

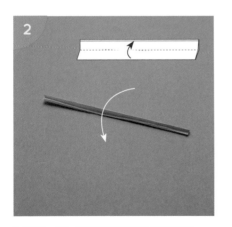

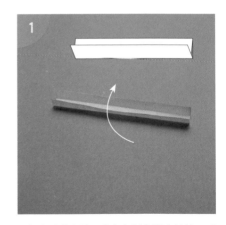

再對摺一次，確實壓出折線後將紙攤開。

在包裹香草之前，先在和紙上摺出折線。這樣一來，香草不易灑出，和紙也比較不會破損。請先將和紙摺成三等分。

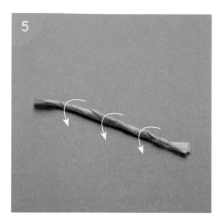

捻成細繩狀。

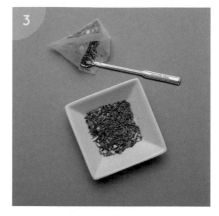

剪開茶包袋，取出裡面的香草。

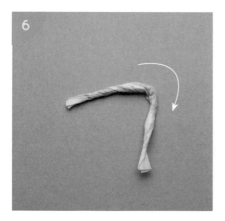

對半摺起。

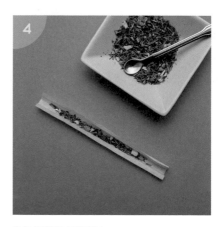

放入打開後的和紙中。

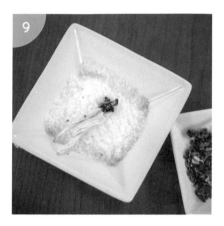

放到香灰上。

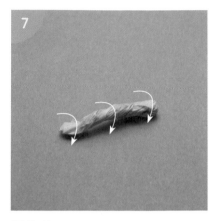

繼續扭轉。

用茶香爐薰花草茶

如果不想點火產生煙霧，那就試著把花草茶的茶葉，放入薰茶葉用的茶香爐吧！不同的花草茶茶包會散發出不一樣的香氣。此外，最近也有人不放茶葉，改在茶香爐上放咖啡豆。

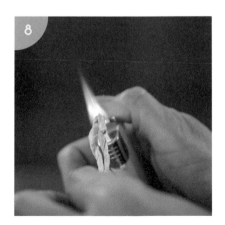

用打火機點燃。

「飲用的香」和「食用的香」

其實咖哩和熱紅酒也有使用到香的原料喔！

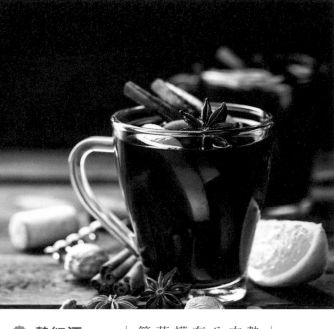

🌸 **熱紅酒**

熱紅酒會添加肉桂、丁香、八角等香料。有的也會加檸檬、香茅等香草和薑、蜂蜜等味道。

原來屠蘇也是一種飲用香？

香的原料也包括中藥的藥材。中藥不僅是一種湯藥，也被當作調味料加入菜餚中。換句話說，我們的身體平常就會攝取香。

比如含有香草或辛香料的熱紅酒，裡頭就包含肉桂（桂皮）等香料和香草類的檸檬、香茅和薑等原料，為酒增添芳醇的香氣。

當烹調咖哩時，也會加入丁香、肉桂等辛香料。除此之外，日本傳統過新年時，會飲用的屠蘇酒原本稱為「屠蘇散」，其做法源自中國，是將數十種藥材加入酒或味醂後的飲品。

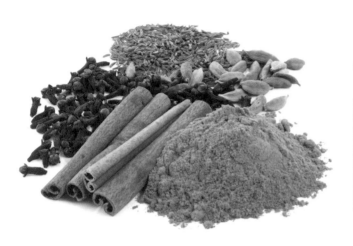

❁ 咖哩香料

西元753年，來自中國的唐代高僧鑑真和尚抵達日本時，曾贈予聖武天皇大量中藥材，其中就包含烹調咖哩用的辛香料。

❁ 屠蘇酒

原名「屠蘇散」。做法源自中國，以數種中藥材加入酒或味醂中飲用。原料包含桂皮、陳皮、大茴香、丁香等等。

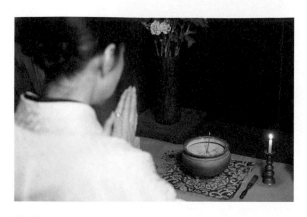

供香

在佛壇或墳墓前供奉的香。在佛教中，香、花、燈火、水、飲食這幾項供養物統稱為「五供養」。

薰物

練香在古代稱為薰物，是平安貴族展現品味與教養的象徵之物。

自香木漂流至日本後，逐漸發展成平安貴族文化

由鑑真和尚傳入日本的練香製法

根據《日本書紀》記載，日本香的起源可追溯至推古三年（西元595年）的四月，當時有一根沉香漂流到淡路島，當地居民燃燒那根漂流木時，周圍飄出一股無法言喻的香氣，令他們大為震驚。後來進獻給朝廷時，時任攝政的聖德太子

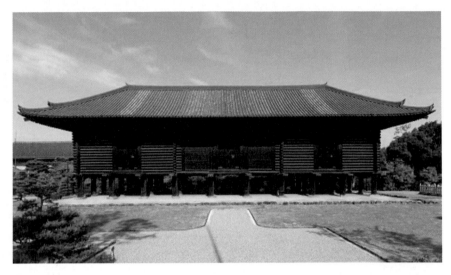

正倉院

位於奈良縣的正倉院收藏有被譽為天下第一名香的「蘭奢待」（正倉院寶物目錄中稱為黃熟香）。

鑑真和尚

奈良時代歸化日本的唐朝僧侶，後來成為日本律宗開基祖師的名僧。他在東大寺的大佛殿建立戒壇，創建唐招提寺。

一眼便看出那是沉香。

在這之後，唐代東渡日本的鑑真和尚帶來當時稱為「薰物」的練香製法。

薰物是用各種香料調和揉製而成的香，起初是信徒在寺廟禮佛前，用來清潔身體的一種供香。隨著時間從奈良時代來到平安時代，香逐漸變成上流社會的人用於薰香衣物、頭髮、房間以消除異味，並表現出品味及身分的高級物品。

貴族各家的調製配方皆不外傳，是一種教養的象徵。當時還曾流行稱為「競香」的遊戲，各家人士帶來自己調製的練香，一同品評優劣。

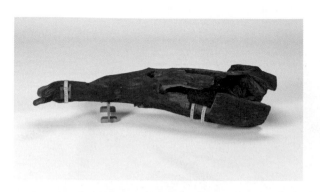

蘭奢待

收藏於正倉院的日本最大香木，全長 156 公分，重 11.6 公斤。
被譽為天下第一香木，足利義政、織田信長、明治天皇都曾截切過。

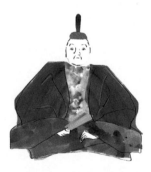

足利義政

室町幕府第八代將軍。
在應仁之亂時，隱居到
他所營建的東山殿，由
此孕育出東山文化。

武士成為薰香文化傳承者，
在足利義政手中發展成香道

連織田信長也想收為己有
的香木——「蘭奢待」

平安時代末期武士勢力
抬頭，直到鎌倉、室町時代
確立武家政權，自此政治實
權正式從貴族轉移到武士身
上。香文化由武士繼承，再
經禪宗發揚光大，不僅是練
香，大家也開始追求香木。

特別值得一提的是室町
幕府第八代將軍——足利義
政。在他隱居後，以居住的
東山殿為中心，逐漸發展出
具有「侘寂之美」特徵的東
山文化，也是從這時候開始
針對香炭和香木的擺放位置

120

香道

在香道的香席中，會進行名為「組香」的遊戲，讓大家各自品聞，並猜測其香氣屬於哪一種香品。

主要香道流派

御家流

以公家三條西實隆為始祖，由三條西家代代相傳的流派。講求同時享受香氣及氛圍，具有公家華麗的特色。

志野流

祖師為志野宗信，目前由蜂谷家接替傳承。以完整的儀式來達到鍛鍊心神的目的，又被稱為「武家流派」。

訂定規則，演變成傳承至今的傳統藝術——「香道」。

當時在武士之間也開始出現收集香木的人，其中室町時代的領主佐佐木道譽更擁有多達177種香木。

此外，收藏在正倉院的香木「蘭奢待」，也象徵著最高權力者的地位，連織田信長也為之嚮往，曾切下一小塊收為己有。到了戰國時代，香已然成為代表天下第一人的權力象徵。

平安貴族的遊戲，從「薰物」到「組香」的發展

《源氏物語》中
也曾出現的競香會

六種薰物

梅花〔春〕宛如梅花般的香氣

荷葉〔夏〕令人聯想到蓮花的香氣

侍從〔秋、冬〕令人湧起憐惜之情的香氣
（另有其他說法）

菊花〔秋、冬〕宛如菊花般的香氣

落葉〔秋、冬〕有如哀憐落葉般的香氣

黑方〔其他〕雋永懷思、沉澱心靈的香氣

※依據各文獻記載，部分季節及調配方法亦有不同。

練香發展到平安時代被稱為「薰物」，成為貴族間的日常嗜好。他們以基礎調製方法作為基底，調整香料成分，創作出屬於自己的薰物，藉此表現出良好的教養、財力及品味。其中最具代表性的配方被稱為「六種薰物」（見上表）。

當時也流行一種名為「競香會」的遊戲，大家各自帶來使用各種材料調製而成的芬芳香品，互爭

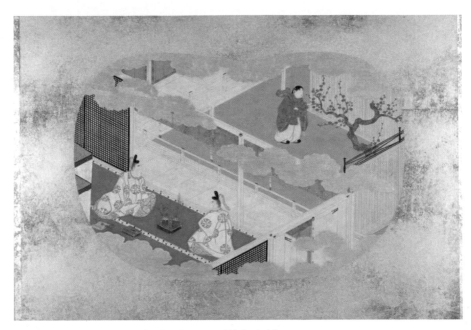

※編注：《源氏物語》是日本第一部長篇寫實小說，發表於「平安時代」。

《源氏物語》裡出現的香

《源氏物語》的《梅枝》一卷中，正在舉行競香會的光源氏和兵部卿親王。（節錄自國文學研究資料館收藏的《源氏物語畫帖》）

組香是什麼？

源氏香所使用的香圖。

組香即是在香席上焚燒數種香，再請大家猜香氣的遊戲。每個季節各有專門主題，有些題材會以《源氏物語》或《古今和歌集》等文學內容來發想。其中，以《源氏物語》為主題創作的香即稱為「源氏香」。

優劣。

《※源氏物語》中《梅枝》一卷裡也有講述相關場景。

故事中光源氏為了替女兒明石公主成年式所穿衣物尋找合適的薰物，決定舉辦一場競香會，命令其他女眷調製薰香，並由弟弟兵部卿親王擔任評審。

香道成立之後，這種競香會逐漸演變成「組香」。

1 日本將醃漬物稱為「香物」的原因

據說平安時代的貴族食用醃漬蘿蔔時，覺得其味道能夠清通鼻間嗅覺，後來便演變成將醃漬物稱為「香物」的說法。

由於蘿蔔的味道有整頓嗅覺之用，當鼻子經過長時間聞香，嗅

覺開始麻痺而無法辨別香味時，聞一聞蘿蔔有助於緩解情況。除此之外，米糠味噌據說也有通鼻效果。有人說要先聞過米糠味噌，再拿出香木嗅聞，才會準確。

2 漩渦狀線香的左右方向其實有不同功效？

漩渦狀線香有「右旋」和「左旋」兩種線香。相反地，當你想集中精神、提振士氣時，就可以使用右

旋的線香。就像螺絲釘向右扭會鎖緊，向左扭會鬆開一樣，漩渦狀線香也是相同的概念。

形狀，功效各不相同。想集中精神、提振士氣時，就可以使用右

請嘗試配合自己的狀態，來挑選左旋或右旋的線香吧！

比如說，當你心情不佳或是想緩解緊張情緒時，就使用左旋的

3 散發迷人香氣的佛

使用上等香料調製的最頂級香品稱為「香積」。據《維摩經》這部佛教經典所說，其名稱是來自「香積如來」尊佛。

香積如來所居住的國土稱為「眾香國」，國內所有一切皆由香組成。樓閣使用芬芳的香木建造，佛所食用的香飯香氣更盈滿

國內的每一個角落。

最頂級香品稱為「香積」食用香飯的人能夠獲得身心安樂，全身散發著芳香。

香積如來不會透過話語來弘法，而是坐在飄香的樹下，帶領大家嗅聞各種香氣，從中給予引導。

菩薩們藉由品聞香氣理解佛的教誨，以達頓悟之境。

4 用香清潔後的水 ——「香水」

在日文中，佛教用語「香水」的發音為「Kouzui」而不是「Kousui」。如同字面上的意思，香水就是使用香淨化過後的水。據說香水是唐代東渡日本並創建唐招提寺的鑑真和尚，連同練香一起傳入之物。香水也是寺廟或佛壇用以供奉佛陀的五供養物之一，供奉

瓶，擺放在佛像附近。平安時代之後，更進一步出現高僧使用香水清洗，用於描繪佛像的紙及絹本的「御衣絹加持」儀式。

其他如真言密宗也有所謂的加持水，做法是透過混合數種香來淨化水質並製成「香水」，澆淋在修行者身上或是法壇上，達到淨化修行者身心和清潔法壇的目的。

時會裝入金銅製水

1 四月十八日是香之日

在日本，四月十八日被訂定為「香之日」，這是1992年日本全國香物線香公會協議會所定的紀念日。之所以選擇這個月份，是因為傳說推古三年（西元595年）四月有大型沉香漂流至淡路島，自此開啟日本香史。

的發展。而選十八日則是因為「香」這個漢字經過分解，會得到「一」、「十」、「日」、「八」這四個部分，依序寫下來就成了「二十八日」。大家不妨在四月十八日這一天，點燃香品，遙想香的歷史。

二十八日＝香

2 五月五日用香來驅除魔氣

五月五日端午節是源自中國的節日，香在這一天是魔避邪的象徵。據說在古代中國，農曆五月是疾病橫行，歷史上天災、氣強烈的艾草和菖蒲酒等等。直到今日，人們依舊認為香戰亂頻傳，令人忌諱的一個月份。因此古人會在五月五日舉行各種儀式，祈求邪魔效。

遠離、無病無災，例如在門口或廊簷懸掛菖蒲和艾草，飲用菖蒲，具有特殊香氣能趕走蚊蟲、驅除邪氣或疏通積滯能量等功

3 東南亞才能採到的香

自古以來，香被視為是珍貴的香藥，尤其是用特殊技術來採收。沉香是生長在東南亞熱帶雨林的瑞香科樹木上，所附著的樹脂，在特殊條件下經自然菌類作用凝固而成。只有中國西南部、越南、馬來半島、蘇門答臘、紐幾

自古以來，香被視為是珍貴的香藥，尤其是「沉香」的價格更是昂貴。沉香是生長在是因為大家深信芬芳香氣可以驅逐惡靈、淨化污穢。現代人走到寺廟入口，也會站在大香爐前將煙霧撥到身上，以求平安吉祥。

4 點綴耶穌基督生涯的香

耶穌基督的生涯也有和香有關的小故事。首先是基督降生時，來自東方的三位賢者分別為他獻上黃金、沒藥、乳香。基督從中挑選了乳香，象徵偉大的預言者。後來基督被釘上十字架之前，抹大拉的馬利亞也在基督腳上塗抹名

為「哪噠香膏」的香油。這是混合甘松、沒藥、白檀等成分調配出的一種香油。當時抹大拉的馬利亞用了大約三百克重的香油，價值相當於工人一整年的薪資。據說她毫無保留地將香油傾倒在基督腳上，使得室內盈滿馨香。

127

台灣廣廈 國際出版集團
Taiwan Mansion International Group

國家圖書館出版品預行編目（CIP）資料

療癒薰香使用手冊：身心放鬆×淨化空間×香氛裝飾，第一本從種類、
配方到應用的香品圖解事典！椎名まさえ著.
-- 新北市：蘋果屋出版社有限公司, 2024.06
面；　公分
ISBN 978-626-7424-19-3(平裝)

1.CST:香道　2.CST:芳香療法

973　　　　　　　　　　　　　　　　　　　113004627

蘋果屋
APPLE HOUSE

療癒薰香使用手冊
身心放鬆×淨化空間×香氛裝飾，第一本從種類、配方到應用的香品圖解事典！

監　　修／椎名まさえ	編輯中心執行副總編／蔡沐晨	
譯　　者／鍾雅茜	編輯／陳宜鈴	
	封面設計／林珈伃・內頁排版／菩薩蠻數位文化有限公司	
	製版・印刷・裝訂／皇甫・秉成	

行企研發中心總監／陳冠蒨　　　　　　線上學習中心總監／陳冠蒨
媒體公關組／陳柔彣　　　　　　　　　企製開發組／顏佑婷、江季珊、張哲剛
綜合業務組／何欣穎

發　行　人／江媛珍
法 律 顧 問／第一國際法律事務所 余淑杏律師・北辰著作權事務所 蕭雄淋律師
出　　　版／蘋果屋
發　　　行／台灣廣廈有聲圖書有限公司
　　　　　　地址：新北市235中和區中山路二段359巷7號2樓
　　　　　　電話：（886）2-2225-5777・傳真：（886）2-2225-8052

代理印務・全球總經銷／知遠文化事業有限公司
　　　　　　地址：新北市222深坑區北深路三段155巷25號5樓
　　　　　　電話：（886）2-2664-8800・傳真：（886）2-2664-8801
郵 政 劃 撥／劃撥帳號：18836722
　　　　　　劃撥戶名：知遠文化事業有限公司（※單次購書金額未達1000元，請另付70元郵資。）

■出版日期：2024年06月
ISBN：978-626-7424-19-3　　　　版權所有，未經同意不得重製、轉載、翻印。